U0152491

大漆至美

张志纲　汪月 / 著

华中科技大学出版社
http://press.hust.edu.cn

中国·武汉

图书在版编目（CIP）数据

大漆至美 / 张志纲，汪月著. —武汉：华中科技大学出版社，2023.5
ISBN 978-7-5680-9381-1

Ⅰ.①大… Ⅱ.①张… ②汪… Ⅲ.①漆器—工艺美术—研究—中国
Ⅳ.①J527

中国国家版本馆CIP数据核字（2023）第061580号

大漆至美
Daqi Zhimei

张志纲　汪　月　著

策划编辑：杨　静
责任编辑：陈　然
封面设计：红杉林
责任校对：谢　源
责任监印：朱　玢
出版发行：华中科技大学出版社（中国·武汉）　　电话：（027）81321913
　　　　　武汉市东湖新技术开发区华工科技园　　邮编：430223
录　　排：沈阳市姿兰制版输出有限公司
印　　刷：湖北金港彩印有限公司
开　　本：880mm×1230mm　1/32
印　　张：6.625
字　　数：138千字
版　　次：2023年5月第1版第1次印刷
定　　价：68.00元

志纲是我于2000年从东京艺大回清华美院教授的第一届漆艺专业学生。他求知、求解和求真的主动性，给我留下深刻的印象。至今，我还记得他从权纯燮（当时攻读清华美院博士学位的韩国留学生）老师那里所学——用化学试剂得出铁水再与生漆混合得出黑漆的方法，流程严谨，在学生中实属少见。直觉告诉我，他将来是做老师的料。毕设，他选我做指导，受彝族漆器影响，他设计了鸟形的倒流酒壶，配以对饮酒杯。实用功能的设计和夹苎素髹的工艺及其造型简约的审美，三者融为一体，很有一股民艺的味道。

毕业后，他应聘进了大学任教。教漆育人的同时，他也进行创作和学术研究。

他的作品《漆树叶之百态》，探索脱胎模具的新方法，参加了2010年湖北国际漆艺三年展，获得好评。之后，每次展会他皆有不凡的作品亮相。多家美术馆收藏有他的作品。2013年，他受聘为清华大学"乔十光漆画艺术创新奖"评委委员。

2018年，央视《国家宝藏》摄制组发现了志纲，他们是在2014年《一席》栏目的一次演讲上，发现了这样一位爱漆、制漆和教漆的老师，随后电话联系他作为木板漆画（山西大同司马金龙墓出土的漆屏风）的守护人。他在节目中吃生漆的场面，震

惊四座，看呆了主持人，令无数观众着迷——生漆真的能吃？生漆还可以养生？一时间，他竟成了漆艺圈里的网红。

他执着且迷恋寻找真漆——纯正生漆（绝不掺假），前后近十年，多次奔赴恩施毛坝，坚固、强韧的真漆，终于被他找到了。用这些真漆，他制作了一批木胎擦漆盖碗，从而彻底打破了漆器不耐100℃高温的过往认知。经数十遍薄髹，漆碗呈现出山峦起伏的木质纹样肌理，妙趣横生，得到了很多人的喜爱。

他在夏布上反复髹涂生漆，使单薄通透的夏布变得坚硬，两米多高的夏布，竟也可以做成屏风而屹立不倒。如此种种，都与他在大学期间的求知、求解和求真的主动性密切相关，他一直在试验大漆的种种可能性。

最近，他的著作《大漆至美》，即将发表，他谦虚地要我作序，我忙里偷闲一阅，着实令我欣喜。在书中，他分享了他在漆艺教学和创作实践中的故事，以及他对审美的思考，追寻漆艺的过去、今朝和未来。志纲如此真诚地对待漆事，令我感到他作为新时代漆艺学人的成熟……好了，就此搁笔，诸君细细品读他字里行间，对于漆艺前世今生的种种思考，他对于漆艺的个中体悟，何如？是为序。

<div style="text-align:right">

中国非物质文化遗产保护协会漆艺分会会长

清华大学艺术博物馆文物鉴定专家委员会委员　周剑石

宁波大学科学技术学院设计艺术学院特聘教授

</div>

中国的
大漆文化

与陶器、青铜器不同，漆文化是东亚独有的，这取决于东亚得天独厚的地理条件。中国是最早使用漆的国家，也是漆文化最为悠久、最为辉煌的国家，并且从未中断过。

一、大漆的使用见证着中国古代文明的产生与发展

我们所说的大漆，也叫国漆、土漆、生漆等，这个大漆不同于我们所认知的化学漆，它是纯天然的植物漆，是从漆树上割取下来的天然汁液。大漆的使用历史可查证的就已经有八千多年了，目前中国发现最早的漆器是在浙江省余姚市的井头山遗址发现的两件带有人工涂漆痕迹的木器，一件是带销钉的残木器，一件是带黑色漆皮的扁圆体木棍，距今是8200年左右，所以我们推断中国人使用漆的历史其实还不止八千年，至少是上万年。

中国也是最早使用漆器作为餐具的国家，可考最早的漆餐具是河姆渡遗址出土的一只漆碗，距今已有七千多年了。中国是最早使用漆的国家，这是无可争议的。中国漆文化在数千年中产生了大量不同的技法和工艺种类，也传播到了更广阔的世界。漆艺作为民族智慧与文化的重要代表与中华文明并存与发展。

二、漆文化贯穿在生活的方方面面

从考古发掘中，我们可以看到新石器时期和商周时期已有随葬的漆器实物，多用漆液涂饰。战国、汉、三国时期出土的漆器，品类更多，大部分为日常生活用具，漆主要用于床榻、棺板、几、俎、瑟、鼓、奁、盘、盒等。唐代手工艺高度发达，漆器的工艺难度和精度都得到了提升。到了宋元时期，漆器已经不仅仅作为贵重的生活用品存在，在民间也开始普遍使用，当时已有漆行、漆铺等将漆器作为商品出售。明清时期，漆器的发展进入繁盛时期，宫廷雕漆出现了高峰，民间漆器行业非常发达。漆器装饰技法的繁多与华丽，可谓"千文万华，纷然不可胜识"。

大漆的使用渗透在古代生活的方方面面。元代陶宗仪在《辍耕录》中说："上古无墨，竹梃点漆而书……"传说孔子收集了很多用漆来书写的竹简，上面的文字像蝌蚪一样，这是因为漆是黏稠的，起笔书写时漆液浓厚，笔触面积会比较大，收笔时笔触明显变细，就像蝌蚪一样，所以叫蝌蚪文。据说孔子收集了很多这样的竹简，藏在他家的墙壁里，但是由于年代久远，目前还没有确切的实物佐证。以漆为墨，我们在宋徽宗赵佶的画中是可以看到的，宋邓椿《画继》载："徽宗皇帝……独于翎毛，尤为注意。多以生漆点睛，隐然豆许，高出纸素，几欲活动，众史莫能也。"收藏于北京故宫博物院的赵佶的《梅花绣眼图》便是例证。

漆在古代社会中还有一个非常重要的用途，就是制造盔甲。

我们现在能看到很多皮胎的漆盔甲，这些盔甲通过特殊的漆工艺制作完成。漆甲胄异常结实轻便，在冷兵器时代不仅能够起到非常好的保护作用，更能以轻便的特性帮助士兵完成快速的移动，有效避免士兵多余的体力消耗。不仅如此，战争中的战船、弓箭、盾牌都需要大漆来髹涂。因为大漆干燥之后，漆膜既防水耐潮，又坚固耐用，可以大大延长武器的使用寿命，所以说，古代战争中随处可见大漆的影子。

当然，大漆最为普遍的运用，还在日常生活之中，大到中国古代的各种建筑，多数木结构的部分都要髹大漆，小到衣饰设计，如古代的幞头，也就是我们所熟知的乌纱帽，其实也是大漆制作的。我们在出土的文物中看到，早在战国时期，就有了漆纱冠，到了汉代，漆纱冠的制作更加精美。幞头的主要用途就是套在头发上包裹头部，布和纱经过大漆浸透之后，既具有一定的弹性，又有一定的硬度，所以作为帽子既透气又散热，同时不怕汗渍和油渍。

漆餐具和漆酒具的数量之多、制作工艺之精美，更是不胜枚举。值得一提的是在乐器制作上，大漆也是极为重要的材料。我们知道文人偏爱的古琴，其实就是用大漆制作完成的，其制作方法也一直延续至今。另外还有琵琶、萧、瑟等，也是用大漆制作的。古代出行的工具，比如马车、轿子上也能清晰看到大漆的影子。不仅如此，大漆还能作为食物和食材来使用，《本草纲目》记载："漆，辛、温、无毒。"在古代，大漆用于治疗痛经、肠胃

病等，产妇也会在食物中加入大漆滋补身体。在陕西安康、云南怒江、湖北恩施等地，人们会从漆籽中提取漆籽油食用。"漆油炖鸡"是傈僳族、怒族的传统滋补食品。在日本、韩国，有以漆树花、漆树籽为原料的保健饮品。

三、漆文化的东西方交流

漆艺，作为中国工艺美术中炫彩的一笔，曾在中西方文化交流中传递出中华民族对于美的理念，也激起西方世界对东方世界的无限向往。中国漆器经驼铃悠悠的丝绸之路一路西传，《马可·波罗游记》中描绘的雕梁画栋和炫彩精致，一度令西方对东方的繁盛心向往之。唐代时期，中国文化的对外输出极盛，在漆文化中亦可窥见。现藏于韩国湖岩博物馆的螺钿团花禽兽文镜是唐代典型的螺钿镶嵌漆器。朝鲜高丽王朝时期，更是设立官营供造署大量生产螺钿漆器等佛教以及生活漆艺品。至今，韩国螺钿漆器仍然是韩国高水平漆工艺的体现。日本漆器的飞速发展时期在奈良时代，与中国唐代同时期。中国的"金银平脱"漆艺技术，在唐代开始传入日本，后被日本称为"平文"技法，一直沿用至今。日本漆艺中的"沉金"技法亦出自中国的"戗金"技法。同时轻便的夹纻行像在唐代盛行，日本曾派大量的遣唐使来中国学习，他们也把中国的漆文化带回了自己的国家。宋元时期，中国民间漆文化繁盛，漆的对外交流也进入新的辉煌时期。东亚木浦海底曾打捞出宋代遗物六千多件，其中除了大量的瓷器，还有漆

器、金属器皿等，可见当时对外输出的漆文化有着重要的地位。明清时期，中国漆艺美学思想输往欧洲，对欧洲的影响可谓达到极盛。明晚期，漆艺开始盛行的装饰性特征所衍生出的西方喜爱的精致的"中国风格"对西方"洛可可风格"产生的影响更是不得不提。在十七到十八世纪，通过海上贸易或传教士等途径，中国的漆器与瓷器同时涌入欧洲。欧洲宫廷对于来自中国的艺术品异常喜爱，瑞典修建的洛可可风格的宫殿，其装饰几乎都采用了中国瓷器、刺绣、漆器上的图案，宫殿内更是收藏了大量中国的白瓷、粉彩瓷器以及大量的漆器家具、国画。中国漆器在法国宫廷也极受欢迎，在路易十四时代，中国漆器被视为一种特殊而罕见的珍贵物品。商人杜伟斯的日记簿，更是几乎每页都有"古董漆器"的名目。由此，我们可以看出，中国漆艺术承载了中国审美文化并一直与世界文化产生着交流与融合。中国漆艺文化作为中国美学与文化的代表，向世界输出并展现了中华文明之美。

四、漆彩中华，大有可为

从尧舜时期的"朱墨同髹"、战国的"木雕绘彩"、汉代的"一器百工"，到唐代绚丽的"金银平脱"、宋元的"素漆日用"、明清的"千文万华"，中国漆文化流光异彩，工艺千变万化，它们共同形成了跨越几千年的中国文化的独特魅力，并在音乐、建筑、书画、宗教、军事等各个领域发挥着重要作用。习近平主席反复提到的文化自信，正是要我们正视中国传统文化的独特魅力

和深远影响，让传统文化在新时代发挥更大的作用和能量。

漆之美，很符合东方美学的意象，含蓄、温润、内敛，却精致，雅致又不乏空灵，造型多变、材质多样、色彩丰富，实用与唯美兼具，不仅在很长时间内有着不可替代的美学特征，更承载了中华文化的智慧与骄傲。

近几年，我们非常欣喜地看到，随着中国文化的复兴与强大，政策对传统非遗文化的扶持力度越来越大，越来越多的人开始关注漆艺文化。许多自媒体平台上有关于漆艺历史和制作技法的视频，尤其是年轻人的加入，漆艺市场在慢慢预热。相信在不久的将来，漆艺能回归生活，再次大放异彩！

目 录

第二章　寻漆

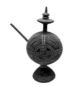

第一章

识

漆

大漆

　　漆常常出现在人们的生活中，大家对于漆并不陌生，然而大多数人知道的漆，并非"大漆"。现在大家说到漆，一般指的是人造涂料，也就是我们所说的化学漆，然而，化学漆的使用历史才不过一百年左右。那么，在此之前，人们使用的漆究竟是什么呢？我们所说的大漆，也叫国漆、土漆、生漆等，这个大漆不同于我们所认知的化学漆，它是纯天然的植物漆，是从漆树上割取下来的天然汁液。大漆的使用历史可查证的就已经有8000多年了，目前中国发现的最早的漆器是在浙江省余姚市的井头山遗址发现的两件带有人工涂漆痕迹的木器，一件

浙江省余姚市井头山遗址出土的带销钉的残木器

是带销钉的残木器，另一件是带黑色漆皮的扁圆体木棍，距今8200年左右。这只是可考证的历史，相信人类使用大漆的时间应该可以往前追溯到更早时期。

河姆渡遗址作为中华文明重要的佐证，出土了很多极具意义的古文明器具。其中就有许多骨耜，它是7000多年前的耕作用具，是由大中型哺乳动物的肩胛骨制成的，动物骨头较为坚硬，其形状也非常适合耕地。耕地工具还需要有可以抓握的地方，骨耜是将木柄与骨头连接起来，连接方式是用植物制作的绳子缠绕，我们在缠绕的绳子上看到的大漆，起到进一步加固连接和黏合的作用。用大漆黏合的部分埋在地下几千年，仍然保存完整，一方面可见早期人类已经掌握大漆的特性，懂得利用大漆的黏性来黏合物体，另一方面可见大漆千年不腐的特性。

2016年，我在杭州博物馆见到了河姆渡遗址出土的朱漆木碗，距今已有近7000年的历史。木碗内外都涂了朱漆。朱漆是大

河姆渡遗址出土的朱漆木碗

漆调和了矿物的朱砂制成的，朱砂相对容易得到，但是调制朱漆需要极细的朱砂，那个时候，极细的朱砂是如何得到的？人们又是用什么工具把大漆和朱砂调和搅拌均匀的？我想到了"水飞法"，水飞法是矿物粉在湿润条件下研磨，再利用粗细粉在水里不同的悬浮性取得极细粉末的方法。具体操作方法是将朱砂粉放入盛水的容器内搅拌，等待一段时间，颗粒粗大的朱砂下沉，极细小的朱砂悬浮在水中，将水倒入另外一容器，待水蒸发掉就会得到极细的粉末。可是如何调匀大漆和朱砂粉末呢？我们现在是在玻璃板或者瓷板上调制，没有其他杂质混入其中，可是在石器时期，如何调制高纯度的朱漆，我们不得而知，看到这些，我由衷佩服古人的智慧。

考古工作者不断发现新石期时期和商周时期随葬的漆器实物，漆液涂饰保存完好。战国、汉代、三国时期出土的漆器，品类更多，大部分为日常生活用具，工艺上也有细分，器形更为精美，使用范围很广，主要用于床榻、棺板、几、俎、瑟、鼓、奁、盘、盒等。唐代手工艺高度发达，也是文化输入日本的极盛时期，在日本还保存有金银平脱和平脱螺钿镶嵌的漆器。到了宋元时期，漆器已经不再是贵重的生活用品，在民间开始普遍使用，当时已有漆行、漆铺等，将漆器作为商品出售。明清时期漆器的发展进入繁盛时期，宫廷雕漆出现了高峰，民间漆器行业非常发达。漆器装饰技法的繁多与华丽，可谓"千文万华，纷然不可胜识"。大漆可以说在不同时代都发挥着重要的作用，作为中

华文明重要的工艺种类，它不该在人们的视野中消失。

大漆取材于自然，它来源于漆树，最初从漆树上采割下来是乳白色液体，与空气接触后慢慢氧化，变成棕褐色，在髹涂之后柔软流动的液体表面变得坚固光亮，变成大家所认知的漆黑光洁的样子。所以我们常说漆有生命，因为我们能随着时间的流逝清楚地看到它成熟的过程。我们也常常认为漆有脾气，因为一不小心，它可能会狠狠地"咬"你一口，让你产生过敏反应。

之所以会引起皮肤的过敏反应，主要是漆酚在起作用。生漆的主要成分是漆酚、漆酶、树胶质、水分和少量其他有机物，其中55%—80%的成分是漆酚，我们经常会听到一些人说漆有毒，其实说的是过敏反应。然而大漆使人体产生过敏反应就像有些人对花生、牛奶过敏一样，是免疫系统出于保护目的的反抗而已。不同于化学漆，大漆虽然很容易引起过敏，却是绝对环保无毒的。而且当大漆干燥之后，漆酚聚合成膜，就不再会引起过敏反应了，所以大漆是真正的环保涂料。

而且大漆不仅无毒，功用还非常之多，《本草纲目》中记载："漆，辛、温、无毒。"在古代，大漆常用于治疗痛经、肠胃病等，产妇也会在食物中加入大漆滋补身体。在陕西安康、云南怒江、湖北恩施等地，人们会从漆籽中提取漆籽油食用。"漆油炖鸡"是傈僳族、怒族传统的滋补食品。在日本、韩国，有以漆树花、漆树籽为原料的保健饮品。

同时，大漆干燥后，具备极佳的耐久性和优良的耐化学试剂

漆农在割漆

腐蚀性。此外，大漆极好的耐磨性、耐热性、隔水性、电绝缘性，极高的光洁度及一系列较为出众的物理特性和化学特性，更是使它成为军工、工业设备、农业机械、基础建设、手工艺品和高端家具中常用到的不可替代的优选材料。中国的大漆也以其独特优良的品质，成为中国出口的重要物资之一。中国作为大漆最好的产地，以量多质好著称于世。

成语中的漆

　　中国作为最早产漆、髹漆并形成独特髹漆文化的国家，很多文献都有记载。这里也简单列举一些成语和历史故事中的大漆。

　　关于大漆的成语，大家最为熟悉的应该是"如胶似漆"，这里的漆强调的是"黏"的特性，这个用法最早见于邹阳的《狱中上梁王书》："感于心，合于行，坚于胶漆，昆弟不能离，岂惑于众口哉？"意为只要心意想通，行为相合，彼此关系就能牢固如胶漆，连亲兄弟也不能离间，又岂能被众人之口所迷惑呢？这里的胶和漆并用，意指关系亲密。《古诗十九首·客从远方来》中有："以胶投漆中，谁能别离此。"意为胶和漆黏合固结，再难分离，后引申出如胶似漆的含义。明代施耐庵《水浒全传》、明代冯梦龙《喻世明言》、明代凌濛初《初刻拍案惊奇》中均能看到"如胶似漆"的描述和引用。所以，"如胶似漆"这个成语，其实来源于漆的黏性大和坚固的特性。

　　另外还有"凝脂点漆"，这个成语出自刘义庆《世说新语·容止》："王右军见杜弘治，叹曰：'面如凝脂，眼如点漆，此神仙中人。'"意思是杜弘治长相英俊秀美，他的脸像凝固的白脂，眼珠如同点染的黑漆，王羲之赞叹说他是神仙中人。这里是以漆

的黑和深邃比喻眼睛的美。

"丹漆随梦"指的是追随前哲。刘勰《文心雕龙·序志》云："齿在逾立，则尝夜梦执丹漆之礼器，随仲尼而南行。"这里也能看到古人把漆器看得非常尊贵。以漆做礼器，足见古人对漆的看重。执丹漆之礼器，追随孔子圣人，可见古人对漆器作为礼器的认可。

中国古代作品中总是有非常多可以细细品味的部分，物的品质和意象总是被恰到好处地解释和借喻，物不只是物，有品性亦有情绪，在这些贴合的场景中，我们看到了物，更读懂了人。

画中之漆

　　一直让我耿耿于怀的是，如今生活中，很难看到漆器了。一方面，我能够理解，作为需要大量时间打磨制作的手工艺产品，被工业化大生产的产品取代是不可避免的；另一方面，我又感到非常不甘，人们可以赞扬某些欧洲品牌的手工艺传承，并愿意为此出高价购买，却希望耗费大量时间和用到极为复杂工艺制作完成的漆器以极为低廉的价格售卖，这种现象，确实让人难受。

　　现在，生活中的漆器确实少了很多，这里我们通过一些古画中的漆器来了解一下中国的漆文化吧。

　　右图是顾恺之的《女史箴图》局部，图中下方深色的器皿为古代女子用的梳妆收纳盒——奁，可以看到，奁分为多层，相

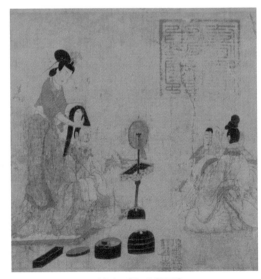

顾恺之《女史箴图》

信古人梳妆也是一个较为细致复杂的过程。奁其实是非常常见的漆器，我国出土了很多战国漆器奁，奁盖一般以圈形厚木为胎，奁壁分为夹苎胎和卷制薄木胎两种，夹苎是漆器非常典型的制胎工艺，一般是指漆器模型完成后，在胎体模型上用调制的漆糊裱麻布，刮漆灰定型之后，将模型脱出的工艺。目前，我们认为这种工艺最早出现在战国时期。漆奁作为收纳盒有很多显而易见的优点，美观、携带方便，经久耐用且密封性好，对于奁内的化妆材料能起到很好的防潮保鲜的作用。相信现代女性也会很想拥有这样美观精致的化妆盒。

下图为宋徽宗赵佶画的《听琴图》，画面上方，有蔡京所题的七言绝句一首："吟徵调商灶下桐，松间疑有入松风。仰窥低审含情客，似听无弦一弄中。"右上角有宋徽宗赵佶所书瘦金体"听琴图"三字，左下角有他"天下一人"的落款。诗中"灶下桐"主要讲的是大文人蔡邕和焦尾琴的故事。有人在烧火的时候烧了一段木头，蔡邕觉得噼里啪啦的声音特别好听，认为这段木头是做琴的好料，就把这段木头抢救回来做了一把琴，叫"焦尾琴"，而这把"焦尾琴"就是一件漆器。

古琴从古至今传统的制作方法就是以大漆髹涂，其实许多乐器也都是用大漆髹饰。战国的楚墓就曾经出土了非常多的漆乐器，比如湖北枣阳九连墩出土的漆木十弦琴、漆木虎座鸟架鼓，湖北随州曾侯乙墓出土的彩绘二十五弦瑟、彩漆笙、漆篪等。

其实，在这张图中我们可以找寻到4种漆器，分别是古琴、

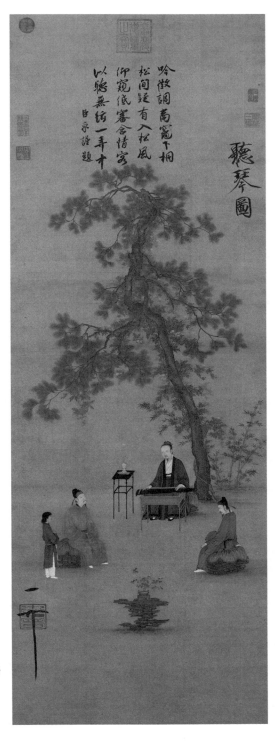

吟徵調商竈下桐
松間疑有入松風
仰窺低審含情客
以聽無絃一弄中
　　　臣京謹題

聽琴圖

赵佶《听琴图》

放香炉的几、乌纱帽、团扇。

　　仔细观察这位穿红衣服的官人头上戴的帽子，帽子看似黑色，但我们明显能够看到官人的额头和发际从帽中微微透出。其实这就是我们所说的"乌纱帽"的前身，在当时叫作"幞头"。坐在这位官人对面的人戴着和他一样的帽子，帽子应该是类似纱的材质。

《听琴图》（局部一）　　《听琴图》（局部二）　　《听琴图》（局部三）

　　纱本是很柔软的，为什么能塑成帽子的形状呢？就是因为涂了漆。这种帽子其实很早就有了，春秋战国时期叫"漆纱冠"，在汉代叫"缅"。很多地方出土了汉代的漆制帽冠，在冠巾上涂漆，南北朝亦有，唐代幞头就有用漆纱的，宋元的冠服也多用漆饰，这在《宋史·舆服志》中有记载："唐始以罗代缯，惟帝服则脚上曲，人臣下垂。五代渐变平直。国朝之制，君臣通服平脚，乘舆或服上焉。……本朝幞头有直脚、局脚、交脚、朝天、顺风凡五等，唯直脚贵贱通服之。"之所以能够形成各种形式的脚，其材

洛阳八里台汉墓壁画中
的漆纱冠形象

质一定不再是普通的丝织品了。《宋史·舆服志》还记载，最初
是以"藤织草巾子为里，纱为表，而涂以漆"。后来帽胎由于漆
纱逐渐变得坚固，因此"去其漆里"，故尔又称为"漆纱幞头"。
幞头的背后伸出的两脚，通常以铁丝、琴弦或竹篾为骨，弯制成
各式形状，所以有"曲脚""交脚"等不同形式。宋仁宗时以漆
纱为帽，到了元代，天子冕服、衮冕沿用漆纱来做，其百官公服
幞头，亦用漆纱制作。

　　这种帽子的好处就是非常结实，不怕水、不怕油，也透气，
古人的头发都很长，戴上就能起到定型的作用，也很美观。实际
上戴乌纱帽的传统就一直没断，一直到明代都还有，我们在墓葬

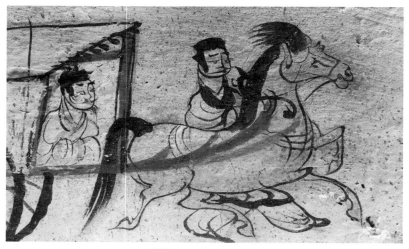

魏晋壁画中出现的漆纱冠

故宫里乾隆皇帝的符望阁

出土的一些文物中能够看到漆纱冠。

漆纱这种在纱上涂漆的工艺，其实还被应用在建筑物上，类似我们现在的纱窗。故宫里乾隆皇帝的符望阁门窗上的纱窗，用的就是这种工艺。纱织得很密，蚊虫飞不进去，但是透气、不怕雨水。它保存的时间也有几百年了，如果是一般的纱早就坏掉了。

　　接下来，我们来说一说《听琴图》里红衣官人手中拿的扇子。我们说，这把扇子也是一件漆器，其扇骨和扇柄部分皆是以漆髹涂。这是古代较为名贵的扇子的一种典型做法。

　　在我们出土的文物中有非常相似的漆扇，下图这把扇子是福建省邵武市出土的南宋团扇，扇子的制作工艺和画中的

《听琴图》（局部四）

很像，框骨以极细的竹丝制成，细得像芭蕉叶纹路一样，正背面裱细绢。漆饰手柄部分用的是雕漆工艺。扇柄以檀香木制成圆

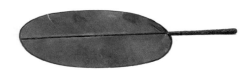

南宋剔犀漆柄团扇

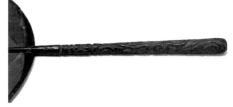

南宋剔犀漆柄团扇扇柄

柱，后在手柄上面髹涂很厚的漆，以间隔的方式髹涂了两种颜色，分别是黑色和红色。当漆膜达到一定厚度之后，再用刀雕出图案，扇柄雕刻的图案为云纹，扇子整体非常精致精巧，同时也十分耐用。

　　漆扇因其精致典雅，受到很多人的喜爱。下面

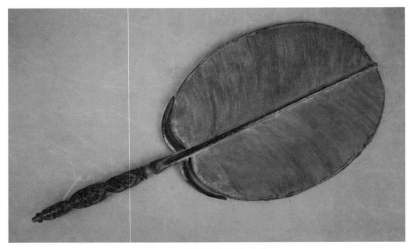

江苏镇江博物馆馆藏漆扇

这把漆扇就是主人生前的挚爱之物，这把漆扇1975年出土于江苏金坛茅麓公社南宋周瑀墓，现藏江苏镇江博物馆。周瑀，是宋代的一位补中太学生，是个读书人，因为生前非常喜爱漆扇，所以这件漆器被家人放于墓中随葬。该扇通长43.9厘米，扇面长25厘米，最大径宽20厘米，柄最大径宽2.6厘米。扇面椭圆形，细木杆为轴，细如虾须的竹篾丝为骨，整齐紧密地穿插在扇轴的微孔中，左右两侧各以月牙形扇托托护扇面，扇面裱纸施柿汁，素面无纹。扇柄采用脱胎和剔犀两种髹饰工艺制成，形似橄榄，中间略粗，两端稍细，柄把镂空，透雕对称的三组如意云头纹饰；镂空花纹围绕中间杆轴，可以自由转动，不会上下移动、脱落，最为精妙。它的制作方法是：将扇轴的下端做成橄榄形，然后刷上一定厚度的蜡，之后刷朱漆和黑漆，累叠到一定厚度再透雕，再

用热水将蜡熔化，使蜡从雕孔流出，从而使扇轴和扇柄分离。扇柄套于扇轴外，同为橄榄形，中间粗、两端细，因此可以左右自由转动而不会上下移动脱落。我们甚至能想象出文人执扇轻摇旋转的画面。这把漆扇经过几百年，依然保存完好，足见其结实耐用。

《听琴图》画面当中抚琴人的左边有一香炉，香炉下面是一个几架，这个几架也是漆器。它的颜色非常深，《听琴图》中的琴桌颜色较浅，而古琴和几架都是深色，都是髹涂了大漆的木器，都是漆器。

《听琴图》（局部五）

《听琴图》中的漆器用到的漆，有些是赖于漆的物理特性，有些是鉴于漆的美观精致。其实真正使用过漆器的人才会懂得，漆的至美不只是赏心悦目，还有温润的触感，深邃平和的光泽，它是可触碰的美、可感受的美。

螺钿镶嵌工艺

　　漆艺的技法众多，较为炫彩华丽的是镶嵌工艺。漆的包容性使它可与许多材质结合，所以不乏许多名贵华美的材料镶嵌其中。其中，螺钿镶嵌装饰技法的历史最为悠久。在河南安阳西北岗发掘的殷墟大墓中，出土了雕花木器及朱漆印纹花土，且数量众多。出土时，木器部分木质腐坏，只能见到压在器皿上的夯土，木器装饰皆印其上，里面可见华丽的朱漆嵌螺钿印花土。在殷商时期，人们就已经开始使用蚌壳和小蚌泡镶嵌漆木器了。在这么早的时期就能做出这么精致的装饰，可见当时漆艺的水平。

　　此外，在北京琉璃河、陕西宝鸡斗鸡台西周墓中也出土了一批具有代表性的漆器。出土文物中有漆豆、漆罍、瓤、壶、杯等多件螺钿漆器。豆盘为深盘，粗把，褐底朱彩，豆盘外用蚌泡和蚌片镶嵌，与上下的朱色弦纹组成装饰纹带。这些考古发掘出土的嵌蚌器物用到的就是早期的螺钿镶嵌技法，虽不及现代镶嵌技法精致，但是可见古人在不断突破装饰技法，将材质美感不断提高，让不同的质感美在漆器中绽放。

　　唐代作为中国历史上最具开放性的王朝，引进吸收了域外各种艺术形式，一度成为世界经济文化的交流中心，在此期间，手

工业也得到了空前的发展。漆器品类繁多，争奇斗艳，精美异常。螺钿镶嵌润泽多彩，质地华美，这种技法在唐代备受喜爱，在这一时期，人们开始采用平脱方式镶嵌器物。右图是唐代螺钿紫檀五弦琵琶，在流入日本的中国十大稀世珍宝中，它超过南宋曜变天目茶碗，

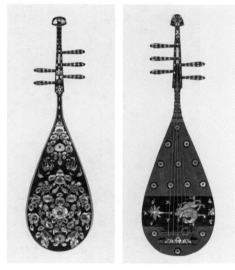

唐代螺钿紫檀五弦琵琶

位列第一，由此可见螺钿工艺的地位。此时，螺钿已经可以加工成薄片，在上面镂刻人物、花鸟等，嵌于铜镜后。但唐代的螺钿相较于宋代，还是较为厚重的。

　　宋元的螺钿镶嵌技法在唐代的基础上有了更大的发展。宋内府螺钿最为精致，有些还在螺钿上加镶金银线。宋元的螺钿更多地出现在了日用漆器的装饰上，当时一般在黑漆器上镶嵌螺钿，黑白对比，人和物的塑造都十分精妙。

　　下图是北宋画家苏汉臣的《秋庭戏婴图》，画中有一对螺钿镶嵌漆墩。宋代，漆器上开始出现更薄、更小的螺钿，此前的螺钿厚度一般在0.5—2毫米之间，而这种薄螺钿厚度可以达到0.5毫米以下，它们多取自珍珠贝、夜光螺、鲍鱼贝等优质海洋螺

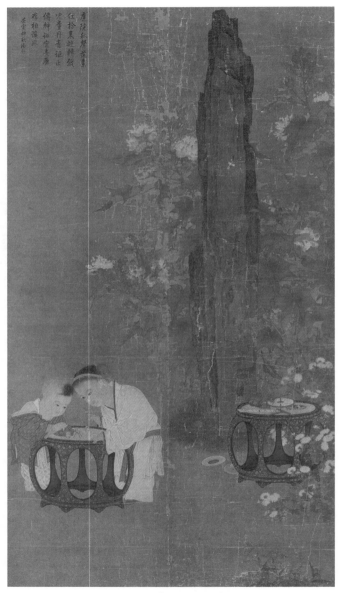

苏汉臣《秋庭戏婴图》

贝，可以折射出如霞似锦的七彩光芒。

明清时期的螺钿镶嵌漆器在继承宋元的基础上，有了崭新的面貌。品种上有条凳、椅、桌、床、立柜、镜框等家具，建筑门窗上也不乏螺钿镶嵌的装饰。小件的器皿有盘、盒、酒壶、酒杯、漆砚盖、小碟、碗等。此时螺钿材料较为丰富，主要分为硬钿和软钿。硬钿就是厚片螺钿，一般作为镶嵌的平面花纹，也会雕出凹凸花纹与百宝镶相结合。软钿即薄片螺钿，具有非常美丽的光泽质感，软钿片还会做成钿砂，像洒金技法一样运用在漆器上作装饰。《新增格古要论》中有这样的记载："洪武初抄没苏人沈万三家，条凳椅桌，螺钿剔红最妙。六科各衙门犹有存者。"

明末清初螺钿镶嵌工艺品的制作达到了高峰，宫廷造办处内有专门的工匠制作皇家御用的嵌螺钿器。小到瓶、盒、杯、盘及文房用具，大到家具等，无不用五彩缤纷的螺钿镶嵌而成的山水人物、花鸟鱼虫等图案来装饰。还有一种嵌螺钿的漆木器，所嵌的螺钿高出漆器或木器的表面，形成了浮雕或高浮雕的图案，称之为"镌甸"。

螺钿其实就是剥离加工出的薄贝壳片，用到的贝壳种类有鲍鱼贝、夜光贝、蝶贝、蚁贝以及其他贝类，每种贝壳呈现出的色泽和光泽都不相同，所以根据画面的需求，螺钿种类的选取也很有讲究。

我们都很喜欢贝壳炫彩的珠光，它其实是由许多薄层叠加组合形成的，当它被光线照射时，多层结构对于光线的全反射和干

涉色出现，形成炫彩的珠光，螺钿镶嵌在深色光洁的漆器表面，在漆的衬托下，贝壳特有的珍珠光泽的干涉色与漆色相辅相成，会出现如彩虹般七彩绚丽的光。螺片与漆，一个闪亮如星，一个漆黑如夜，如幽暗夜空中有繁星闪耀，这种工艺的华丽璀璨确实让人格外着迷。

犀皮漆

犀皮漆也叫菠萝漆，是广受大家喜爱的漆器工艺之一，目前市面可见很多漆器都是以犀皮漆作为主要装饰工艺制作的。多数犀皮漆色彩丰富，且效果层叠多彩，变化较多，所以确实很容易被大家接受。加上工艺难度不大，制作相对简单，很适合初学者制作。犀皮漆的髹涂工艺简单来说就是多层不同色漆堆叠髹饰后磨破漆面，漏出漆面断层及下面漆色的工艺。

现在比较常见的犀皮漆制作方法为：在制作的漆器底胎上，先用极为稠厚的某种色漆髹涂，使用一些工具做堆高的花纹，阴干后整体髹涂色漆，然后再次阴干，反复髹涂多次色漆，多次阴干后打磨平滑，之前堆高的部分被磨平，露出多层髹涂的色漆断面。这样围绕高点制作出一层一层的各种斑纹的装饰手法我们称作犀皮技法。

目前出土的最早犀皮漆器是三国时期朱然墓中的一对耳杯，为皮胎，椭圆口，平底，月牙形耳，耳及口沿镶鎏金铜扣。器身为黑、红、黄三色"云斑纹犀皮"，花纹行云流水，犀皮工艺特征明显，工艺成熟。值得一提的是这对耳杯的犀皮制作方法是先涂髹数十层黑、红、黄三色漆之后，再打磨出云斑纹。

三国时期朱然墓中的一对耳杯

关于犀皮的文献记载，可见陶宗仪所著《辍耕录》，其中记载："西皮髹器谓之西皮者，世人误以为犀角之犀，非也。乃西方马鞯，自黑而丹，自丹而黄，时复改易，五色相叠。马镫摩擦有凹处，粲然成文，遂以髹漆仿之。"

宋代程大昌所作《演繁露》称："朱、黄、黑三色漆沓冒而雕刻，令其文层见叠出，名为犀皮。"《稗史类编》记载："今之黑朱漆面，刻画而为之，以作器皿，名曰犀皮。"

从以上文献可以看出，宋代对犀皮工艺的记载和定义较多，犀皮漆实际上包含了剔犀、云雕及斑犀等种类。宋代，犀皮漆器已很盛行，制造犀皮漆器有专门的犀皮行，当时多数是做平面光滑的犀皮斑纹。犀皮工艺更适合大量生产，且可应用于大件物品。剔犀则非常费工，产量应该不多。明代《髹饰录》中把剔犀

和犀皮分开解释，关于犀皮的部分是这样描述的："犀皮，或作犀皮，或犀毗。文有片云、圆花、松鳞诸斑。近有红面者，以光滑为美。"杨明注曰："摩窳诸般，黑面红中黄底为原法。红面者黑为中，黄为底。黄面赤、黑互为中、为底。"其中"摩窳"二字，"摩"通"磨"，"窳"意为凹陷、低下。"摩窳诸般"可以理解为需要打磨的低凹下去的漆面，其形状是多种多样的。

所以，我推测最早的犀皮漆工艺可能来源于盔甲，盔甲在经年累月的使用中，漆面会有磨损，露出底下的漆层，然后可能会进行修补，经多次的磨损和修补，露出层层断面，却有了一番装饰意味，而这种方式被漆匠记录下来，变成了"刻意为之"的新的漆工艺种类。因为古代有用犀牛皮做皮甲的工艺，所以将这种

元代彝族髹漆彩绘皮甲　现藏于纽约大都会博物馆

皮甲内部（局部）

漆工艺命名为犀皮工艺。当然，这只是我的推断。

　　2009 年，我在制作脱胎漆树叶时，就采用了犀皮的工艺，不同于古代的犀皮工艺，那次我使用的色彩更多，希望可以在现代以新的方式完成犀皮漆工艺的传承。

雕漆

　　雕漆，一般认为是唐代漆器技法的创新工艺。唐以前的漆器技法多以漆的平面描绘或装饰为主，雕漆不同于战国的木雕漆绘，不是以漆髹涂表面作为装饰，而是在漆器素胎上髹漆数十层甚至百层，当漆层达到一定厚度后，采用雕刻的技法对漆层进行雕饰，利用漆层做出浮雕的效果。髹涂过程中，用单色漆髹涂出需要的厚度再辅以雕刻的，红色的称为剔红，黑色的称为剔黑，还有剔绿、剔黄等。也有不同色漆间插髹涂，雕刻形成不同色彩对比断面的方法，称之为剔彩，而黑红相间的称为剔犀。

　　这种在厚层的漆上进行雕刻的装饰手法，非常费工费料且费时，是高级漆器的工艺手法。明代黄成所著《髹饰录》中记载："剔红，即雕红漆也。髹层之厚薄，朱色之明暗，雕镂之精粗，亦甚有巧拙。唐制多印板刻平锦朱色，雕法古拙可赏，复有陷地黄锦者。"明杨明注云："唐制如上说，而刀法快利，非后人所能及，陷地黄锦者，其锦多似细钩云，与宋元以来之剔法大异也。"从杨明所注可以知道，唐代的剔红有平锦朱地和陷地黄锦两种漆色，雕法古拙，运刀快利，与宋元以后的圆滑效果不同。

　　唐代雕漆的创新工艺，在宋、元、明大为兴盛。宋元的雕漆

主要有剔红、剔犀、剔彩、黄地红花、红地黑花，但是宋代保存下来的实物并不多，究其原因，可能与以金银作胎有关。谢堃在《金玉琐碎》中有这样的记载："宋人有雕漆盘盒等物，刀入三层，书画极工，竟有黄金为胎者，盖大内物也。民间有银胎、灰胎，亦无不精妙。近因贾肆跌损一器，内露黄金，一时喧哄，争购剥毁，盖利其金，殊不知金胎少而灰胎多。一年之内，毁剥略尽。"

稳定的经济基础和深厚的文化环境使得宋代雕漆非常富有绘画性，连当时翰林图画院的画家也会直接参与雕刻图案的绘画和设计，从而使得以剔红为核心的宋代漆雕工艺不仅精湛，还富有较高的审美趣味。精美的装饰工艺与文人意趣被有意识地注入当时的雕漆作品之中。宋代雕漆，多为宫中内府内司制作，靖康之乱后，南宋建都临安，髹漆工人也随之南迁。当时两浙漆器非常精美贵重，《续资治通鉴·宋徽宗政和元年》记载："辽主方纵肆，贪得南方玉帛珍玩，而贯所赍皆极珍奇，至运两浙髹漆之具以为馈。"因此，南方地区一再出土宋代漆器精品不足为奇。

宋代富户早已钟情雕漆制品，日常雕漆器形以碗、盒、奁、镜盒为主，扇柄次之。1978年，江苏常州武进区村前蒋塘南宋墓出土了剔犀执镜盒。宋吴自牧《梦粱录》记载了临安开设有漆行和漆店。传世品中有北宋剔黑花鸟纹长方形漆盘和南宋剔红花鸟纹长方形漆盒，器物底部分别针刻"甲午吕铺造"和"洪福桥吕铺造"字样，现分别藏于美国波士顿博物馆和日本东京国立博物

南宋　剔犀执镜盒

　　馆。元代乡绅对雕漆的喜爱更盛，他们会雇用漆工在家中制作雕漆用品，不计成本和时间，漆工制作了不少坚实耐用、工艺精美的日用漆雕珍品。元代还出现了一些雕漆的大件，如雕漆家具。

　　我国的雕漆技法传入日本后，剔红被称为"堆朱"，我国元代雕漆名家张成、杨茂二人的名字被各取一字称为"杨成"，所以，在日本，制作剔红漆器者被称为堆朱杨成。后来，堆朱杨成变成了专用的姓氏。《日本国志》记载："江户有杨成者，世以善雕漆隶于官。据称，其家法得自元之张成、杨茂云。"

　　明清时期制作了更多的大件漆器。如雕漆屏风、雕漆床榻、雕漆大案椅桌、雕漆衣柜，亦有在建筑上用雕漆。清代奢侈风气盛，雕漆精细复杂，从北京故宫博物院收藏的大量实物中可以看到雕漆式样和花色非常多。

　　乾隆皇帝一生酷爱漆器，当时宫中无一处不用高档漆器装饰，大至厅堂槅扇、床榻、桌椅、屏风，小至盒、盘、碗及佛前

供漆、文房用具，品种之多，做工之精都令世人赞叹。在各种漆器中，乾隆皇帝最喜欢雕漆制品，乾隆皇帝曾命人在数十件明代雕漆器物上题写御制诗，其欣赏与喜爱程度可想而知。由于乾隆皇帝对漆器的喜爱，当时景德镇御窑厂奉命督陶的督陶官唐英，为迎合皇帝，不惜人力物力，竭尽雕琢粉饰之能事，经过多次试烧，终于做出了以瓷仿漆的器物。其中，仿雕漆、朱漆及仿黑漆描金、仿漆器的螺钿镶嵌，几乎都有尝试，最为成功的是仿雕漆瓷器。乾隆时期的仿雕漆瓷碗、盖碗、盘、花瓶皆有保存，大家有兴趣也可以去看一下，与漆的相似度还是很高的。乾隆时期的瓷器能够仿制漆器的工艺和质感，可见当时的陶瓷艺人对于釉料的配置、烧制的温度等把控之精准。这一刻意的模仿，也极大地提高了陶瓷工艺，这是以往时代所不具备的。无论主流审美如何变化，传统工艺总是能以自己的方式将精湛的技艺呈现出来。我也很期待，在当今社会，手工艺将以何种方式、何种面貌重回大众的视野。

夹纻

　　夹纻工艺是大漆制胎工艺中重要的一种，一般先以木、泥或石膏做成所需器形，当作内胎，然后用漆将麻布或若干层丝绸糊裱在内胎上，等干固定形之后，撤掉内胎。这种复制胎体形态的方法就是"脱胎"技法，也就是夹纻法。夹纻工艺是漆器制胎工艺的巨大进步，相比木质和竹质的胎体，夹纻胎更为轻巧坚固，是真正可以做到千年不腐的漆器工艺。

　　目前，出土最早的夹纻漆器是战国时期的彩绘凤鸟纹削鞘，它1965年出土于江陵沙冢1号墓，现藏于湖北省博物馆。它呈弧形，口部平而宽，尾端较尖，这样方便拔出铜削刀。

彩绘凤鸟纹削鞘　　现藏于湖北省博物馆

　　关于夹纻技法，我认为不得不提的是夹纻佛像。两晋南北朝时期，为了方便佛像车载游行于街衢，人们开始制造夹纻佛像。夹纻工艺本身就较为费时，夹纻佛像对于技术的要求更高。夹纻造像，首先要塑泥胎佛像，然后在塑像上刷漆、裱布、刮灰，裱布层数由塑像大小决定，从七八层到一二十层不等，待干固后，用水将内部泥胎软化脱出，后经髹漆画彩或贴金描金完成。所塑脱胎佛像非常坚固，不怕日晒雨淋且极为轻便，适宜作为行像。目前我国保存比较好的脱胎造像实物是河南洛阳白马寺的十八罗汉像，为元代时期作品。

　　脱胎漆器是最结实耐用的漆器，其主要原因是以麻布为骨，麻布布纹疏松，且麻布纤维易于被漆吃透，漆与布的结合非常充分，能够完全将漆坚硬的特质发挥出来。漆的占比越高，漆器越坚固耐用。所谓千年不腐，当属脱胎漆器。

漆书

文献记载，最早的文字是用漆写在竹简上的。元代吾丘衍在《学古编》中说："一举曰：科斗为字之祖，象虾蟆子形也。今人不知，乃巧画形状，失本意矣。上古无笔墨，以竹梃点漆书竹上，竹硬漆腻，画不能行，故头粗尾细，似其形耳。"这是蝌蚪文的来历，吾丘衍认为最早的文字是用漆写在竹简上的。《千字文》中也有"漆书壁经"的语句，认为漆书是非常有价值的宝物。

曾侯乙楚墓出土的漆衣箱　现藏于湖北省博物馆

《东观汉记校注》也有记载："杜林于河西得漆书古文尚书经一卷，每遭困厄，握抱此经。"可惜目前还没有出土的漆竹简来验证文献的记载。不过用漆书写的文字是有实物的。1978年，随州曾侯乙楚墓出土了五件漆衣箱，衣箱盖面上，环"斗"字一周漆书二十八宿名称，这是我国迄今发现记有二十八宿全部名称，并与北斗、四象相配的最早的漆书文字。

漆墨

　　文房中，墨也是极为重要和讲究的。对墨的使用经历了从天然墨到人工墨的发展历程。墨的生产流程分为两个阶段：原材料制备阶段与和制成形阶段。制墨的原材料有主要原料和辅料两大类。主要原料指烟和胶，辅料主要有各种香料、中药材、金箔、玉屑等。在制墨的材料中，我们也看得到漆。

　　元代陶宗仪在《辍耕录》中说："上古无墨，竹梃点漆而书。中古方以石磨汁，或云是延安石液。至魏晋时，始有墨丸，乃漆烟、松煤夹和为之。"陶宗仪认为最早的墨丸是魏晋时期发明的，是使用燃烧后的漆烟灰和松烟灰调和而成的。不过中国人使用墨的历史更早，现存最早的实物出自战国晚期，1982年湖北江陵九店砖瓦厂56号战国墓出土的墨是迄今为止最早的人造墨。墨放于木制的盒内，呈块状，另有部分已成墨粉。其形状不规整，表面较粗糙，应是手工捏制而成。其后，又有多次考古发现了秦汉时期的墨。用大漆制作墨确有其事，宋代的何薳在他的《春渚纪闻》里记载："沈珪，嘉禾人，初因贩缯往来黄山，有教之为墨者，以意用胶，一出便有声称。后又出意取古松煤，杂用脂漆滓烧之，得烟极精黑，名为漆烟。"墨大致可分为松烟墨、油烟墨、

漆烟墨等，其中最名贵的是漆烟墨，此墨散发出紫黑光泽经久不褪，发色浓而不死，淡而不灰，层次分明，既实用又具有收藏价值。至今，很多人仍乐于收藏和使用漆烟墨。

　　2019年我在故宫看到宋徽宗的作品《梅花绣眼图》，这让我想起宋徽宗赵佶以漆为墨"生漆点睛"的故事，宋邓椿《画继》记载："徽宗皇帝……独于翎毛，尤为注意。多以生漆点睛，隐然豆许，高出纸素，几欲活动，众史莫能也。"我仔细地观察过

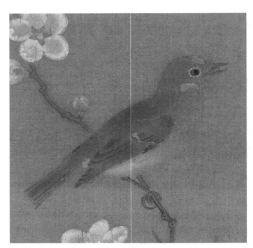

画中鸟的眼睛，一点不错，眼睛微高于画面，文献记载是真的。但我同时有个疑问，生漆如果直接涂画于绢上，必然向四周沁开，破坏眼睛的形状。我再次仔细观察原画，从断开的裂缝发现漆的下层是褐色的漆灰层，这就解释了

《梅花绣眼图》局部（张志纲拍摄于故宫）

我的疑问，作画者是先用黏稠的漆灰点鸟眼睛，使眼睛凸出于绢上，最后用大漆涂画盖住漆灰。宋徽宗作为艺术家，对于艺术确实有极致的追求，这是我非常欣赏的。

大漆与毛笔

晋代成公绥所著《弃故笔赋》记载："有仓颉之奇生，列四目而并明。乃发虑于书契，采秋毫之颠芒，加胶漆之绸缪，结三束而五重。建犀角之元管，属象齿于纤锋。"这段文字记录的是仓颉发明制作毛笔，用到了大漆来黏固秋毫。毛笔的发明者未必是仓颉，但是制作方法是有证实的。

目前出土的毛笔中，最早的毛笔是制作于战国时期的。1954年，在湖南长沙左家公山出土的古墓中，发现了一支完整的毛笔。笔长21.2厘米，笔杆为圆形实竹，笔头材质为兔毫，笔杆一端劈成数片夹住笔毫，外由丝线缠紧，同时髹漆以加固。与文中记载的方式相符。

1986年，湖北荆门包山2号楚墓出土毛笔一支，毛笔置于有木塞的竹筒中。包山出土的毛笔相较于左家公山出土的毛笔，制

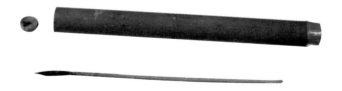

湖北荆门包山2号楚墓出土的毛笔

作上有了改进，包山出土的毛笔在笔杆的一端挖出空腔，将笔毫束成有笔尖的笔头，用漆固定在空腔中，解决了笔头的固定问题。后世毛笔的制作基本沿用把笔头固定在空腔中这一方法。

王羲之在《笔经》中也提到了使用大漆制笔："有人以绿沉漆竹管及镂管见遗，录之多年，斯亦可爱玩。讵必金宝雕琢，然后为宝也。"制笔之法："桀者居前，毳者居后；强者为刃，要者为辅。参之以苘，束之以管；固以漆液，泽以海藻。濡墨而试，直中绳，勾中钩，方圆中规矩，终日握而不败，故曰'笔妙'。"这两段文字一段讲的是以漆作为笔的装饰，另一段强调制作过程中漆的作用。每每读到这些文字，我都不得不感叹，大漆真的曾经渗透在生活的方方面面，时至今日，很多人已经不知道大漆了，感觉还是有点可悲。

漆砚

砚台是中国传统的文房四宝之一，大多数人对砚台的认识是砚台是石头做的，没错，然而还有一种砚台是漆做的漆砚。漆砚较石砚更为轻便，历史上有漆木砚、漆查砚和漆纸砚等。

西汉时期，广陵国（今扬州一带）的漆器产业十分发达，南方工匠在漆器创作上有着非凡的想象力。南方漆器以轻便为代表特征，于是，工匠们便想以轻巧的漆砚代替传统沉重的石质砚台，经过反复试验，最终以木制成砚台的形状，将大漆与可研磨的材质混合，髹制成可以替代石砚的砚堂，最终制成漆木砚。江

江苏省扬州邗江区杨庙镇杨庙村出土的西汉早期漆木砚

苏省扬州邗江区杨庙镇杨庙村出土的西汉早期漆木砚，为现今发现的最早的木胎漆砚。

北宋以后，人们多以"漆砚"代称漆木砚。南宋时期的陈槱在《负暄野录》中有一段对于漆木砚的认识让我觉得颇为有趣："又南中人以砗磲琢砚，久则拒墨。漆砚亦然，本取漆匠案桌上自然久积者质坚而铓，利于研磨。今人乃施累漆伪为，体虚而滑不可用，皆非砚之正材也。"这里提到了"匠案桌上自然久积者质坚而铓，利于研磨"，意在指漆真正干固需要很长的时间，漆面干固可能只需要几天，而漆要达到最大硬度、真正稳定坚硬，则需要一至三年，特别是多层髹涂较为厚的漆层。所以新漆砚漆膜不够坚硬才会"体虚而滑不可用"。

清代以后，漆砚出现了以纸为胎的制作方法，我们称之为纸砚。古籍记载最早见于清代陈梓的《删后文集》："纸砚，法以高丽纸为胎，杵端石粉水飞曝，和漆固之数周，其细润乃胜新坑也。"从这些文字中，我们可以看到纸砚的制作方法，首先要以"水飞法"制得细腻的"端石粉"，再将所得的"端石粉"与大漆混合髹涂纸胎。待纸胎坚固后，实际比新坑的石砚细腻好用得多。

宋代是中国工艺美术的一个高峰期，漆器的品类增多，民间漆器更是大量出现，这同时也是砚品发展的一个高峰期，尤以石砚为重，石砚中，以老坑为上品。吴骞曾将纸砚与宣和老坑出产的石砚相提并论，足见宋代出产的纸砚品质之高。同时，吴骞还

记录了一位制作漆纸砚的名匠："北寺巷有程氏，工为纸砚。用精楮为质，和诸石砂杂漆成之，宜墨，与端溪无异。"从这段文字我们也可以知道，漆纸砚是以楮纸为胎，然后以大漆与细腻的石沙混合均匀，髹涂而成，其发墨效果与"端溪无异"。漆砚以其轻便、耐用的特性，确实收获了较多好评。除了徽州地区，在贵州等地也有漆纸砚，清代梁绍壬在《两般秋雨庵随笔》中也曾写道："又贵州出纸砚，先伯祖谏庵公有一方，用之历年，余曾见之可入水涤，亦一奇也。"贵州出产的纸砚，是可以放在水中洗涤的，表明这个时期的纸砚已经开始通体多遍地髹涂大漆了，所以，完全不怕浸泡冲洗。厚涂大漆，使得这种纸砚非常耐用，可以"用之历年"。但漆纸砚明显不如石砚广为人知，可能由于其工艺要求较高，难以普及。所以清人朱玉振在《端溪砚坑志》中记载："更有纸砚，轻便发墨，出东洋番夷。"料想朱玉振并不知道徽州的漆纸砚，才会认为纸砚出自东洋番夷。就像今天的人，总以为好的漆器都来自日本，究其原因，还是大家没有看到真正的中国漆器。

第二章　寻漆

四川之行

四川盆地被高山和高原所环抱，山原之中有若干河谷。李白曾发出"蜀道难，难于上青天"的感叹，可见古代四川的交通极为不便。这样封闭的地形使得巴蜀中心地区鲜少受外界的影响，工艺文化特色鲜明，保存完好。同时，四川境内，聚居和杂居着汉族和藏、彝、土家、羌、苗、回、纳西、傈僳、布衣、满、蒙古族等14个少数民族。各民族经过几千年的交流融合、迁徙定居、相互依存，发展演变形成的互相融合的文化反映在艺术上，独具巴蜀地方特色。并且，巴蜀自古就是大漆重要产区，我上大学时就听乔十光老师提及彝族漆器。所以，漆艺考察的第一站，我们想去四川看看。

终于，在2019年暑假，我们有时间真正踏上考察之旅。武汉到西昌没有高铁，我们决定先到成都，再转一趟火车到西昌。成都作为有滋有味的天府之国，"安逸"和"美味"是它的关键词。即使到了零点，仍然有很多餐馆在营业，而且路边随便进的店都很好吃。我们在成都短暂地休整一天后，坐上了去往西昌的火车。

不得不说，西昌确实是避暑的好去处，盛夏之时，那里冷得居然让妻子去买了长衣长裤。我们到西昌的时候，刚好是火把节

前夕，各地去往西昌过节的人非常多，好一点的酒店都要提前预订，价格每日一涨，一房难求。

西昌也让我们真实地感受到了彝族自治州的特别，公交车上报站用的是汉语与彝语双语，可能因为临近火把节，路上也随处可见身着彝族服饰的人，他们的发髻梳得精致饱满，对我们来说，非常有趣新鲜。

店里售卖的彝族漆器

来的第一天，我们逛了西昌古城墙附近的一条街，据说也是当地极具民族特色的一条街。街上有很多传统的彝族服饰店，也有很多彝族传统银饰店，我们最感兴趣的，自然是彝族漆器。在这条街上，我们看到很多店里都在售卖彝族漆器，以餐具和酒具为主，但基本都是装饰用的纪念品，是用化学漆制作的，不能使用。

这条街上的古城墙也非常有意思，几棵年代久远的大树都长进了墙里，树下坐着身着传统服饰的老人，他们一起打牌聊天，看起来非常惬意。吉伍家的店也在这条街上，我们约定好了第二天拜访。

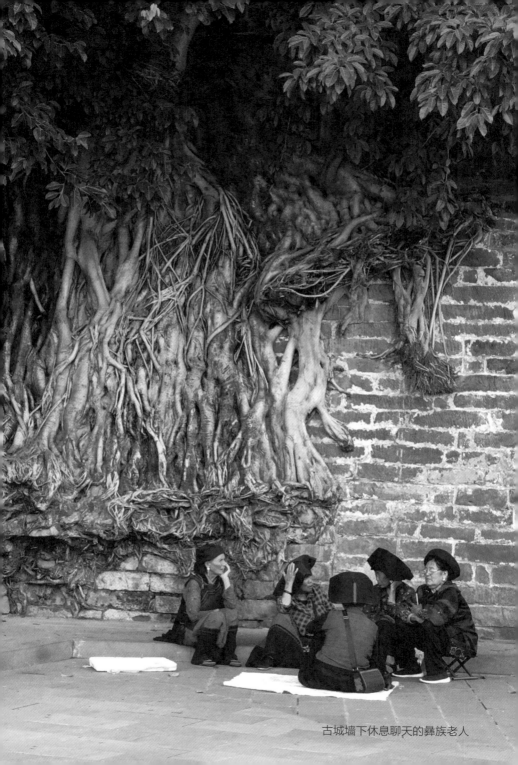
古城墙下休息聊天的彝族老人

吉伍家的漆器

　　吉伍巫且是彝族漆器髹漆技艺的国家级非物质文化遗产传承人。他们家在西昌古城墙附近有一间自己的店铺，我们到了店里，见到的是吉伍巫且的儿子吉伍五呷。他说，这项技艺是他从

吉伍家的漆器店

父亲那里传习来的，到他这里已经有很多代了。曾经的髹漆技艺是传内不传外、传男不传女的，但是现在，没有这么多限制了。愿意学习漆艺，总是好的。他们家现在也收了很多学徒，他们希望可以把彝族漆器的传统工艺更好地传承下去。

我们在吉伍家的店里看到了很多典型的彝族漆器，多以黑、黄、红三色花纹装饰，不同于很多店里售卖的纯纪念品性质的彝族漆器，他们家的漆器不论器形、纹样还是制作工艺都非常精致考究，除了各种传统器皿之外，他们家还有非常多家具陈设品，亦有很多创新的彝族漆器作品，真正做到了让漆器回归生活。

在和吉伍老师的聊天中，我们也了解到，当地政府给予吉伍

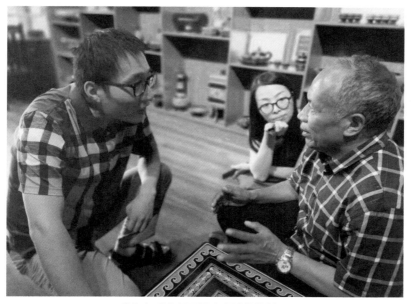

我们在听吉伍巫且老师讲彝族漆器

家很多的支持，同时，他们坚持用传统工艺制作漆器，也为彝族漆器的传承起到了非常好的示范作用。他提到，一如我们在老街上看到的，当地大多数漆艺从业者已经不再使用大漆了，很多人把彝族漆器当作旅游纪念品简单粗糙地制作，而他们仍希望可以坚守大漆制作的工艺底线，以大量精美、实用的生活漆器去传承和呈现他们所热爱的彝族漆器工艺，他们的坚守让我们非常感动。在吉伍老师的邀请下，我们约好去他家一起过火把节，他说要让我们尝尝最正宗的彝族家宴。

彝族漆器

　　彝族最早是游牧民族，所以，凡易碎、不宜搬迁的陶瓦材质的用品，都不适合他们。彝族先民居住在连绵不断的大小凉山，在原始森林里生活穿梭。在生活实践中，他们找到了最适合游牧使用的木质、皮质器皿。而后，将髹漆工艺与木质皮质胎体结合，创造出了极具民族特色的彝族漆器。

　　彝族漆器伴随着凉山彝族社会的发展，使用范围非常之广，包括餐具、酒具、兵器、马具、毕摩用具等二十余种。其中，作为餐具、酒具使用最为广泛，沿用至今。

　　传统彝族漆器使用的漆，是用棕过滤的生漆。表面的装饰一般为红、黄、黑三色，是用生漆与朱砂、石黄、锅烟调和制成的。彩绘部分多为先整体髹黑漆，再用色漆彩绘纹饰。漆器纹饰源于自然与生活，多为圆日、牙月、水浪、山形、鱼泳、鸟翔等图案，亦有动物的弯角、爬动的小虫，以及从日常生产生活中的农耕、渔猎、纺织工具中抽象出的线条。

　　彝族漆器图案的布局与器形和谐，疏密兼顾，主次分明，繁简适宜。同时，图案结构有明显的章法，多为以圆为中心，向四周层层伸展扩散。比较常见的有两方连续的图案，这些图案等距

勾绘，均匀简洁，明快清朗，结构严谨。

绚丽多彩的彝族漆器，是民族文化宝库中的瑰宝，是自然与生活在人们的智慧中凝结出的硕果，淳朴而热烈，是中国传统工艺中浓墨重彩的一笔。

凉山彝族的漆酒具

彝族漆器中，酒具算是较为特别的存在。彝族人爱酒，酒是彝族人表达礼节、联系感情不可缺少的内容。彝族人对于酒的喜爱可以从漆器酒具上窥见一二。

我们看到，各式酒具在彝族漆器中的占比较大，且在设计上都选用了较为特别的形式，最令人印象深刻的是鹰爪酒杯和牛角酒杯。

凉山彝族人生活在西南山地，所居环境复杂，漆器纹样和制作材料与他们的生活方式和生活环境息息相关。彝族人形成了本民族特有的图腾崇拜。在彝族的图腾崇拜中，鹰代表的是权力和尊贵，自然界中鹰的自由与生命力，让作为游牧民族的彝族人心生向往。他们敬畏自然，也崇尚自然，他们认为鹰能辟邪驱魔，于是，他们将鹰爪制作成酒杯，置于屋内，以代表高贵与强盛。

这几乎是最直接表达敬畏与喜爱的方式了，他们将充满力量感的鹰爪作为高脚杯的支撑，上面用木头、藤或者皮胎制成杯体，将二者巧妙连接起来，再在杯体上漆饰彩绘，颇有将力量和权力掌握在手中的感觉。当然，这样明晃晃炫耀权力的器物，一般只能由统治者使用，这也是吐司统治时期彝族吐司特权的象

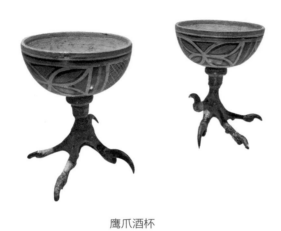

鹰爪酒杯

牛角酒杯

征，不过到后来，吐司势力渐弱，这也就成为彝族漆酒具的一种代表器形，出现在彝族人的生活中了。当然，时至今日，不能再以鹰爪为材料，所以我们现在看到的鹰爪杯，都是早期制作保存下来的。

彝族人非常善于将自然之物融入生活，牛角酒杯也是极富代表性的漆器，牦牛角、犏牛（牦牛与黄牛的杂交品种）角、黄牛角、水牛角皆可用来制作酒杯，绵羊角亦可用来制作酒杯。以角为胎，髹黑漆底，其上漆绘，华丽且生动。

现在最为常见的彝族漆酒具是扁圆形的漆酒壶。酒壶分为头、腹、足三个部分，特别之处是在酒壶的腹部，腹部看似为一整体，其实是由两半扣合而成，因为在壶内有着精巧的设计。酒壶为倒流壶，注酒部分在足底，足底与壶腹腔内连接成一漏斗状结构，漏斗颈部末端至壶腹腔内最高处。竹管作为吸管斜插入腹内，酒壶注酒翻转，酒液不会溢出，这是非常有智慧的设计。

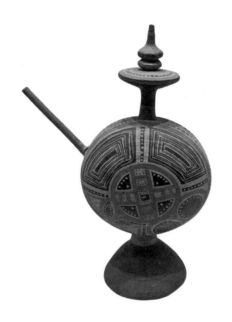

漆酒壶

彝族的文化，是生活的智慧；彝族的艺术，是原生环境最好的表达。他们与世代居住的自然环境和谐相处，懂得适应和利用原生环境，其文学、舞蹈、音乐、服装饰品、宗教活动、节日盛典无不投射出自然万物的属性。彝族先民创造出的璀璨夺目的民族艺术，与中华各民族共同组成魅力四射的中华文化。

彝族家宴

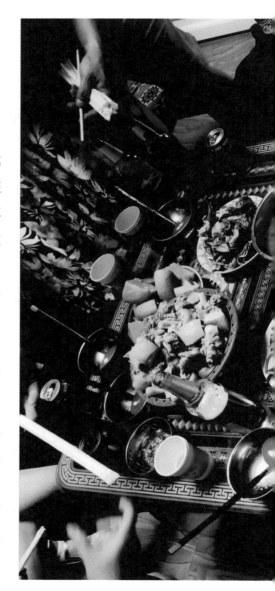

　　应吉伍老师的邀请，我们去他家参加了正宗的彝族家宴。吉伍老师的家，是真的将漆器融入生活的家，在这个充满彝族特色的空间，听吉伍老师细细讲解彝族漆器的制作工艺，更能体会出制作者的用心和热爱。

　　这顿丰盛的彝餐摆在吉伍老师亲自制作的漆餐桌上，席间很多容器都是传统彝族餐具，充满了纯正的彝族风味。彝族高脚漆盘盛着的白水煮的小猪肉，是吉伍老师提前在山里预定的，肉质醇香，原味的大块猪肉撒上盐巴、花椒粉和辣椒粉，最简

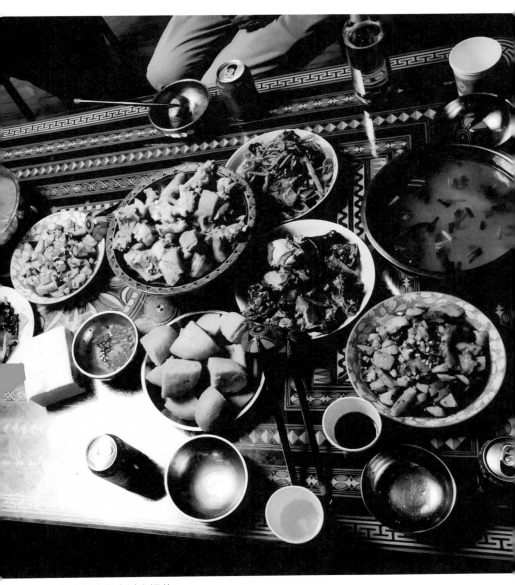

在吉伍老师家过火把节

单的烹饪方式是对食材品质的骄傲和认可，我们不仅尝到了食材天然的美味，更看到了彝族人的豪爽好客、自然朴实和热情纯粹。席间我们还吃到了最正宗的荞麦馍馍，口感筋道厚实，充满食物本味的甜香。用长柄漆勺舀出撒着葱花的猪肉汤，就着荞麦馍馍，饱腹又满足。美器盛着美食，记忆里的这顿凉山彝餐格外美好，即使现在看到照片，仿佛还能记起当时的味道。

黑、黄、红是彝族漆器的语言，黑色是彝族人的底色，在这个底色的衬托下，红色和黄色显得格外炙热、浓烈。彝族人以自己的方式表达着他们的期盼、欣喜与敬畏，他们以漆器记录着生活，以生活滋养着漆器，这才是漆器活在生活中的样子。

凉山彝族奴隶社会博物馆

　　到了西昌，博物馆是必须要去的。凉山彝族奴隶社会博物馆位于西昌东南的泸山北坡，背青山、面邛海，风景非常好。博物馆不算大，却有很多展品让我们眼前一亮，我们边看边拍，一直逛到了下午。在这里，我们不仅看到了传统的民用凉山漆器，也看到了很多典型的皮胎漆器，更可贵的是，我们看到了几乎崭新的皮胎漆饰的铠甲，保存相当完好，经过数百年依然光亮如新，上面描绘的纹饰复杂，精美异常。其中一件铠甲的精美工艺令人

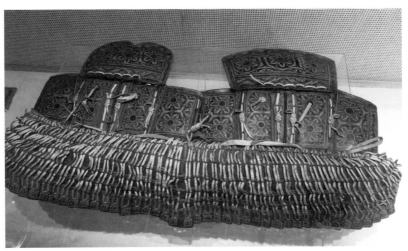

凉山彝族奴隶社会博物馆中的漆绘皮铠甲

惊叹，却又与凉山当地的装饰风格略有不同。且这件漆铠甲并未标注年代，这激起了我的好奇心，我找到展馆的保安，询问这件漆铠甲的年代，保安说不知道。

时间接近下午五点半，快要闭馆了，我太想知道关于这件铠甲的详细信息了，于是我说想碰碰运气去找馆长请教一下。

在博物馆工作人员的帮助下，我找到了馆长办公室，很冒昧地敲了敲门，没想到馆长真的在，听到我的来意后，馆长非常热情地招呼我坐下，和我聊了很久，对于我的很多疑问都给予了解答。在聊天中，我了解到，这件铠甲来自云南，推测制作年代为元代。馆长邓海春老师也认同我的看法，认为皮胎铠甲是工艺极高的漆器。可惜，制作工艺基本失传，他也在努力地考证制作工艺的步骤。邓馆长看我对皮胎铠甲非常感兴趣，便建议我到美姑县候古莫村拜访皮胎漆器传承人白石夫机老先生，邓馆长细心地将联系方式和拜访路线——告知，还在临走时送了很多书籍给我。这次唐突的拜访，邓馆长能够这样不吝赐教，且给予指导和帮助，让我觉得非常暖心。这一趟博物馆之行，收获颇多。

山中拜访

在邓馆长的介绍下，我联系到了白石夫机老先生，并约定了第二天的拜访。我们准备当天来回，村里最晚的一趟大巴是下午5点前返回，为了赶上这趟车，我们第二天天一亮，就坐上了最早一班开往美姑县的大巴。大巴在山中穿行，一路上看着远处丘陵在缥缈的晨雾中连绵起伏，忽隐忽现，感觉自己好似在山水画中，心情变得格外轻松。路上休息处有炸土豆的小店子，可能是早起赶班车的缘故，大家都去买了早餐，我们也凑上去买了一些。这是当地很独特的吃法，土豆对半切开，放在热油中炸熟，然后捞出，撒上加了盐巴的辣椒粉，看起来很简单，却是非常好吃的一种土豆做法，当地人把这个当作主食的一种。

在高速公路边休息时，我们还看到了一些孩子在路边售卖野菌子，各色的野菌子看起来十分新鲜，应该就是在山里直接采摘拿来路边出售的。妻子非常好奇，在摊位边来回看着，她问我可不可以买一点，我赶紧拒绝，这么漂亮的菌子，我可不敢乱吃，她又指了指那些孩子，大约也就比我们家儿子年长个三五岁，他们彼此做伴，脸上都挂着天真纯净的笑，看着真美好。虽然冲着这帮孩子真的很想买一些，但是确实缺乏品尝这些彩色菌子的勇

路边卖野菌子的孩童

气呀。

　　大约经过4个小时，我们才到达美姑县，然后在一个山路的岔口，我们找到了可以带我们进到候古莫村的车，是一辆五菱宏光的面包车，车上已坐了几个人，我与妻子钻进车里，发现大家都用异样的眼光打量着我们。车上全是当地彝族居民，我们一看

就是外来人，大概是村里很少有外来人的缘故，他们用彝语互相交流着，虽然我们听不懂，但是我们能猜到讨论多半是关于我们的。车开了一会，我们看到路边很多建筑上都有漆彩绘装饰，我和妻子兴奋地讨论着，这时，终于有人忍不住好奇，用不太熟练的普通话询问起我们的来意，我们回答是来拜访白石夫机老先生，这时，大家放松了起来，和我们有意无意地开始聊天。车上坐着一位彝族美女，听说我们是来考察彝族漆器的，主动向我们介绍起了美姑县的老建筑。据她介绍，美姑县有几栋老宅子，里面有大量的木结构采用的都是漆彩绘，非常有特色。因为此次时间有限，我们没办法过去，她还答应之后拍照发给我们，我们非常感激。

　　一路比我们想象的要颠簸，通往村子的路上，经常有溪流穿过，这辆小小的面包车仿佛装甲车般翻山越岭，大家也时常随着车子的颠簸，发出叫声，我和妻子也好似小朋友坐过山车般兴奋。司机师傅告诉我们，村里的路明年就能修好了，到时候我们再去，就会方便很多。一个多小时之后，我们终于来到了白石老先生的家。

白石夫机与皮胎漆器

　　白石老先生的家在美姑县候古莫村，美姑县曾经是彝族漆器的重要产地，如今会做漆器的人已经非常少了。

　　因为白石先生并不太会说汉语，所以，他的孙子陪着他一同在工作室等着我们。白石夫机是彝族皮胎漆器的非遗传承人，他的皮胎制作工艺是从他爸爸和爷爷那里学来的。他向我们介绍，

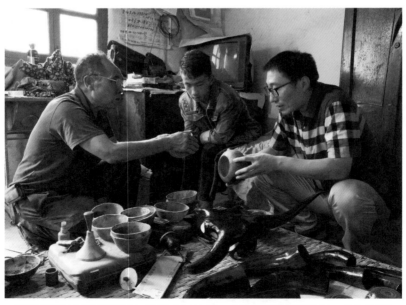

白石夫机在介绍皮胎漆器（左为白石夫机，中为白石夫机的孙子，右为作者）

皮胎的制作，在牛皮的选择、清洗和制模工艺上都有非常多的讲究。他收了一些徒弟，可是能真正坚持做皮胎漆器的确实少之又少，一方面是由于皮胎采用传统工艺，在制作过程中，皮胎的味道确实让人很难适应；另一方面，手工艺制作毕竟工期较长，收入和时间投入很难成正比，所以从事皮胎漆器制作的年轻人确实寥寥无几。

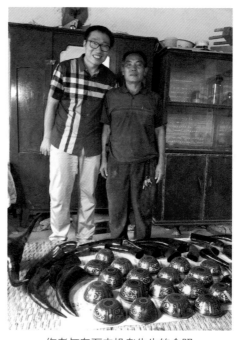

作者与白石夫机老先生的合照

工作室的地上摆满了正在制作的皮胎漆器。其中一部分是一些店铺定制的纪念品，以装饰品为主。他说，大漆的制作成本较高，能够接受的毕竟是少数人，但他还是会制作一些这样的纪念品。

另有一些造型奇特的漆器放在角落里，引起了我们的注意。他向我们解释道，他正在尝试复原皮胎盔甲的工艺，他制作了一些木质模具，用以固定皮胎。我在博物馆里刚好看到了皮胎盔甲，正处在深深的震撼中，就与白石老先生一起讨论起盔甲的制

作方法，我看到了一些他制作的半成品，一时间充满期待，虽然我们都知道，想要复原皮胎盔甲，难度非常之大，但是只要有人愿意尝试，就离成功更近了一步。

此次四川之行，让我产生了记录民间漆器的想法，我希望可以记录下各民族漆艺的特点和脉络，可是紧接着而来的2020年，让计划不得不暂时中断。

我的固执

清代张宗法在他的《三农纪》中记载："山农云，漆无足色，割之时已点桐油入内，再货而又点，难以求真。"可见生漆掺假古已有之。求纯漆难，自古便是如此。从事漆艺创作多年，我固执地认为大漆材质的真假和纯粹程度对于创作的呈现有着直接的影响，如果连纯漆都没用过，谈何了解漆性，又谈何呈现漆的生命力呢？于是，辨别生漆有无掺假亦是我多年从事漆艺创作的第一要事，能辨其好坏，知其真假，对大漆认识的深度直接影响创作的高度，不可不学。

我们现在看到的那些历朝历代的漆艺精品，每一件都展现了古人对漆材料性能的尊重，如果使用掺假的生漆，很难留存至今。从事漆艺创作，如果对漆性只是一知半解，那在创作上应该难有突破。举个例子，很多人向我询问大漆稀释剂的问题，在他们看来，大漆过于黏稠，必须稀释，不然很难髹涂，可是加了稀释剂的大漆，硬度、光泽和安全性都会受到影响，其漆性的发挥一定是会受限制的。其实纯生漆流平性非常好，根本不需要添加稀释剂，我平时所用髹漆的刷子发端比一般人用的刷子长和薄，就是这个原因。而且纯漆的干燥速度是比较快的，这可能与许多

人的认识有些出入，很多人都认为，漆的干燥条件较为苛刻，必须在一定的湿度和温度下，需要较长的时间才能干燥。其实在我接触纯漆后，我才发现，大漆干燥时对温度和湿度的要求并不高，我在冬天气温低于5℃的情况下髹漆，生漆在两个小时后表面已能结膜，轻抚其表面，触感光滑不会沾手。

寻漆之路一

大学时代购买生漆的渠道不多，虽尽力寻找，但买的漆总是存在各种问题，要么是生漆有很重的腐臭味；要么是生漆非常黏稠，必须加稀释剂才能用；经常是买到的生漆很难干燥。我开始意识到，我们买到的生漆大概率是不纯的。

其实大学期间还有一个困扰我的问题，就是生漆的真正硬度。书上记载生漆的硬度可以达到玻璃的硬度，可是实际使用的生漆大多不耐磨，漆膜很容易磨穿。从那时起我就决心要找到真正的生漆。可以说，寻找纯生漆的想法在大学时期就已经埋下了。

大学毕业后我到了武汉工作，得知湖北恩施有好漆，就在2004年暑假和两个小伙伴去了恩施，准备看漆树，寻找纯生漆。当时恩施还没有通火车，我们先坐了20多个小时的长途汽车到了利川，然后一路向当地人打听哪家卖漆，终于找到了一户割漆的农户，买了3斤漆，他说把漆膜按入生漆中过段时间就会化开，我回家试验了一下果然如此，当然漆膜干太久就化不开了。

在这次的考察中，我们还找到了一位做大漆家具的师傅，向这位师傅请教了许多鉴别生漆掺假的方法。我记得他说将烧开的

水放凉加入生漆，漆不会臭，如果是生水掺入生漆中，过两天生漆就会臭，而且尿素掺入生漆中也不会有腐臭味，所以很多漆商在生漆里掺尿素。还有一种非常简单的方法，将细的电线铜丝的一头卷成直径1厘米的圆圈，抓住铜丝的另外一头，将铜丝圈浸入生漆桶内然后提起，如果铜丝圈内可以形成一层薄膜，就是好漆，如果形不成薄膜，漆只是挂在铜丝上，就是掺了假的漆。我试验了这种方法，对于掺假多的生漆有效，但对于掺假不多的生漆不管用，因为掺假不多的漆在线圈内也是可以形成漆膜的。这次寻漆之旅还是有一定收获，但由于交通不方便，加之后来几年一直有事情耽搁，去恩施收漆的事情也就暂且搁置了，我也没有能够和漆农建立起联系。但是这次寻漆之旅解答了我的许多疑惑，漆的硬度和干燥速度颠覆了以往我对大漆的认识，尤其是生漆的透明度给了我许多创作的灵感。

寻漆之路二

　　2013年暑假，我心心念念的寻漆之旅，再次成行，终于可以再次去利川寻漆了。这次有一位利川本地的学生帮忙，加之此时利川已经通了高铁，所以行程要顺利得多。通过这位学生的亲戚，我们找到了漆农，约好了时间，在利川火车站碰面后直接到了漆农家里，当场验漆。当时我还尝了一点生漆，这倒把漆农吓了一跳，他在旁边瞪大眼睛，边看边咧嘴摇头："漆吃不得。"

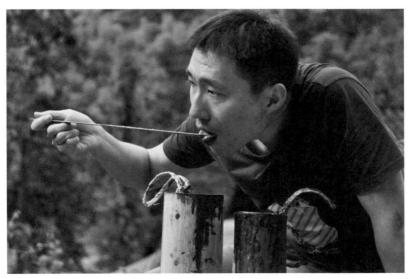

现场尝生漆

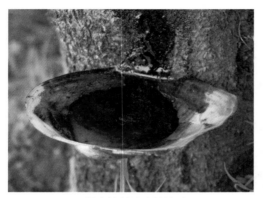

用蚌壳接住流出的漆液

"十多年前我就吃过漆，没事的。"我知道生漆是能吃的，只是不太美味。大学二年级的时候我就尝过漆的味道，不过是掺了假的漆，这次终于吃到纯漆了，味道确实是有差别的。纯漆还可以用尝的方式鉴别，只是有点冒险，我这么做，无非也是想让漆农知道我懂漆，毕竟想要买到真正的纯生漆太难了，有时候以身试漆也是有必要的。好在这次尝到的生漆没有让我失望，我把漆农家全部的生漆买下，还约好第二天拍摄割漆。

第二天天不亮我们就出发上山和漆农会合，爬了一段山路，就看到山坡上零零星星长着的漆树。师傅的割漆工具有刮刀、割漆刀、竹篮、竹漆筒、橡胶刮刀、蚌壳。刮刀是用来把割漆部位的树皮刮平滑，方便收漆的。只见师傅用专门的割漆刀沿着原来割过的柳叶形刀口边沿再次上下各划一刀，割下两段树皮，白色漆液就慢慢从割口溢出，在距离刀口下方一拳的位置划一刀，将收漆的蚌壳卡入刀口内接漆。小的漆树有的碗口粗，大的漆树可以一个人双手合抱。一路跟随漆农师傅到了上午10点多，漆农师傅停止割漆开始休息，由于我在场，师傅只是休息了一个多小时

便开始收漆，平时师傅会吃了午饭，下午来收漆。于是我再次跟随师傅重走一遍山路收漆，用橡胶刮刀把蚌壳内的漆刮到竹漆筒内。收漆很快，由于等待的时间较短，并没有收到多少漆。真是应了俗语"百里千刀一斤漆"。

2014年，因为信任漆农，我并没有亲自去利川收漆，想着因为上次考察已经建立了联系，决定直接全款转账给漆农，让漆农将当年收到的生漆分装到4升的矿泉水瓶中，最终有5大瓶近50斤漆。漆农又委托物流把生漆带到汉阳的物流点，由于是过路的物流车，不会停留太久，我只能凌晨1点多在车辆到达时开车去取漆，妻子和我同行。一去一回近两个小时的路程，一路上我很兴奋，想着今年漆应该够用了。回到家已是凌晨3点多，兴奋劲还没过，我忍不住打开瓶盖看，一股腐臭味钻入鼻内，不用多想，生漆又掺了假，我的心情一下子跌入谷底，从此不再和这位漆农联系。后来的几年我也走了很多省份和地方，也经人介绍去找过各种"纯漆"，可总是得到各种掺假的漆，始终没有找到真正的好漆。

机缘

2017年3月，我工作的单位中南民族大学与咸丰县唐崖土司城遗址管理处签订漆艺基地建设协议，进行项目合作，这让我再次来到了恩施。

2017年6月，由文化和旅游部、教育部举办的"中国非物质文化遗产传承人群研修研习培训计划"漆艺培训班在中南民族大学开展培训工作，我作为教师负责培训工作，培训班学员是来自全国各地的漆艺传承人，其中有一位湖北恩施的漆艺匠人，他自己就割漆。培训结束后我和千桓兴冲冲地到了这位漆匠家中买漆，可惜生漆中掺了桐油，又不好当面说破，只象征性地买了2斤。

当年暑假，我到唐崖土司城漆艺基地进行教学工作，为当地匠人进行髹漆技法的培训，在当地再次打听哪里可以买到好漆。经土司城工作人员介绍，辗转联系到一位漆农，谈好价格，我一再强调生漆绝对不能掺假，我们是内行买家，懂得鉴别。到了第二天见面，漆农带来近10斤漆，我验漆发现依然掺了酒精和水，虽然当面指出他掺假的行为，但因为培训马上就要开始了，实在找不到我要的生漆，思来想去还是买下了暂且用着。

在唐崖土司城漆艺基地教学

　　2018年，在唐崖土司城举办的第三期培训中，有一位姓陈的学员，他家种植漆树，我喊他陈师傅，他叫我张老师。我推荐了他到武汉参加"中国非物质文化遗产传承人群研修研习培训计划"漆艺培训班。培训结束后，我便约定好了时间去陈师傅家买漆，我清楚地记得11月8日坐了高铁到达恩施，千桓在高铁站接我，我们在高铁站附近住了一晚，第二天一早千桓与我按照约定的地点去见陈师傅。与陈师傅见面后，还有一段很长很陡的下坡山路要走，一路上我心里也不免打鼓，毕竟失望真不是一两次了，每次的信任和期待，换来的结果总是失望，要买到好的生漆太难了，以至于我这次都不敢有太高期待。怀着忐忑的心情，就这样一路走了半个多小时，才到陈师傅家。进门，验漆。有点兴奋，有点惊喜，太好了！漆非常纯，没有任何异味，只有漆的酸

2018年在陈师傅家买漆

2018年带儿子去买漆，图右为陈师傅

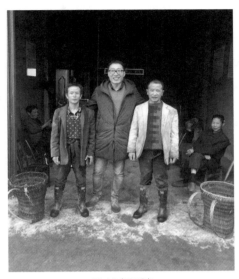

2019年买漆

香，终于找到了！除了唐崖漆艺基地需要的 10 斤漆，其他生漆我全买下了。自此之后，我终于可以用上真真正正的好漆，来完成我梦寐以求的创作了，在这一点上，真的非常感谢陈师傅。之后的一年我也开车到恩施，将陈师傅割下的漆全数收下。2020 年因为夏天雨水过多，陈师傅没有多少收获，我在2021年秋一次买下了他两年割的漆。至此，我才算是找到了稳定的可靠的大漆供应商。

陈师傅

2021年我与妻子去陈师傅家收漆时，他带我看了他新种的漆树苗，我看到了他想坚持下去的信心，便提出给他涨价，他却说不用，说我给的价钱已经够高了。他在和我聊天时提到，就在当年我去找他之前，也有收漆商人找他买漆，他说没有漆，他强调说，他是不会卖的，就算他们给高价，他也不会卖。因为他们都掺假，他听说那些人甚至会把一斤漆掺成30斤，恩施有那么好的漆，让他们这样拿了去，会把恩施漆的名声搞臭，他接受不了。

2021年买漆（图为陈师傅）

陈师傅说，他的祖祖辈辈割漆，家里的老人说家中最辉煌的时候是民国时期，那时家里有大片漆树

林，至少有 500 棵漆树，每年割的漆有 400 多斤。1949 年后他家的田地和漆树都分给了同村的人，但是村里的人都不会割漆，没几年就把漆树都割死了，然后这些死掉的漆树就被砍掉了。现在他家里每年只能割漆 80 斤左右。就算他很小心地维护，漆树长成后割漆 20 年左右就会因病虫害死掉。他只能通过不断地补种漆树苗，填补死去的漆树的数量，这样才能保证每年有漆可割。

现在的漆农越来越少，漆树也越来越少，这正是我所担心的。其实如果有专门的人负责漆树的培育和护理，漆树的寿命可以达到上百年，但是漆艺这个产业对漆的需求量好像还不足以请专人做这件事。以我现在的能力，也只能是尽我所能帮助陈师傅和我一起坚持下去，可是我能做的确实太少。

陈师傅的割漆技术

　　陈师傅有祖传的割漆手艺，漆树的寿命长短和割漆刀法有直接的关系。陈师傅的刀法可以用两个字概括：浅和薄，这样能把对漆树的伤害降到最小。当地种植漆树的村民也喜欢请陈师傅割漆，他们放心。因为曾经包给外面的割漆人割，外面的割漆人为了追求产量，把漆树割死了。

陈师傅收漆用的树叶

　　收漆的传统方法最智慧。陈师傅用当地叫"女儿红"的树叶来收漆，这种树叶柔韧度好，能折成漏斗形收漆，待漆液不再流出时，陈师傅会将树叶漏斗里的漆倒入竹筒内，然后再次展开树叶，把上面残留的漆沿着竹筒口刮入筒内。这种方法与用蚌壳收漆的方法相比有许多好处：第一，方便收漆，

陈师傅在割漆

节约时间，不需要用橡胶刮刀刮蚌壳内的漆；第二，收漆干净，树叶展开后，表面的漆可以刮得很干净，而用蚌壳收漆不容易把漆刮干净，会残留漆；第三，省力气，树叶很轻，并且用完就扔掉，而蚌壳重，也不能丢掉，增加了收漆人的负担。

收漆不易

　　2022年的夏天是我有记忆以来最热的夏天，也是高温持续最久的夏天，8月底，我和妻子像往年一样去恩施收漆，这次还有两个朋友同行。第一站依然是陈师傅家，陈师傅说今年的漆尤其少，一直不下雨，漆树干得厉害，不敢使劲割。如果没有经验，就很容易把漆树割死。我陪着陈师傅一路收漆，这一次想好好记录一下收漆的过程，作为资料。尽管是在恩施山里，却依然非常炎热，山上小路上坡下坡都非常陡，跟着一起去的年轻朋友都停在了半路。他们不停地念叨着，收漆太难了，路真难走。

　　我们收完漆，回

收漆不易

到陈师傅家，准备离开时，我发现陈师傅之前帮我装好的漆有点发酵，瓶子胀了起来，我下意识地赶紧拧松了瓶盖放气，过了一会，感觉没什么问题了，便把瓶盖拧紧。可是轻轻摇晃之后，瓶子又胀了起来，这一次，我还想拧松瓶盖，却发现漆已经开始不停地冒出来了，我担心漆在运输途中会发生问题，想着快点打开，分装在两个瓶子里，可是就在打开的一瞬，瓶子里的漆喷了出来，浑身喷满了漆的我，经历了最狼狈的一次收漆，看着满地的漆，真是心疼。这么不容易收来的漆，真的是一点都不舍得浪费。陈师傅帮着我把漆一点点地收集起来，放在了单独的瓶子里，总算损失不大。用大漆"洗了澡"的我，也准备着在这个最热的夏天迎来此生最严重的过敏。

利川之行

　　这一次恩施之行，利川的朋友邀请我去当地漆农家看看，于是我们一路往西，去往利川。利川的山路比想象的还要难走，绕过了九曲十八弯的山路后，我们到了漆农所在的村子。朋友直接带着我们到了村子最深处的漆农家。在这里，我们结识了几位新的漆农朋友，尤其让我欣喜的是认识了一位"90后"割漆人。一直以来，大家都说割漆太苦，收入也不高，难以找到年轻人继

在铜锣关休息时拍摄的风景

承，这也是我一直担心的问题。我总希望，可以给予漆农与他们的付出相对等的回报，这样才能保证如此辛苦的工作依然有人愿意做。也希望大家可以认识到漆农的辛苦，不要以压低成本的方式从漆农手里收漆，给予漆农与其辛苦相对应的回报，让更好的大漆进入市场。让大众看到中国大漆的优良特性，更让大家明白，这样好的大漆，值得用更高的价格换取。日本从中国进口的改良大漆，可以卖到3000元一斤的高价，有很多人追捧，我们自己出产的最纯最好的大漆，却因为价格限制，只能压低成本进入市场，这确实让我觉得很悲哀。

离开利川的村子，朋友带我们一路上山，去往一个叫作鱼木寨的地方。快到的时候已经日落了，经历了连续三天的高温和每天超过8小时的驱车行驶，大家都有些疲倦了，在一个叫作铜锣关的地方，我们想停下来喘口气，顺便看看日落。仅仅十分钟，天就黑了，大家上车准备去往目的地时，却发现我这辆老爷车也累了，完全启动不了了。朋友托人找来了修车师傅，检查后发现是油泵的某处线路烧坏了，但是当地没有这款油泵，只能从重庆邮寄过来。于是，本来准备第二天回武汉的计划只能取消，我们正好也可以在鱼木寨好好休整一下，等车子修好了再启程。

鱼木寨

　　因为老爷车的意外情况，我们被留在了鱼木寨，正好也给了我们好好逛一逛的机会。鱼木寨位于利川市大兴乡境内，是一个土家族聚居的自然村落。寨子位于山顶，四周悬崖峭壁，地形险要且风景优美。寨内的古民居和古墓葬都保存得非常完好，友人向我们介绍，当地的墓葬文化非常有特色。

　　给我印象比较深的是一个"人鬼通宅"形式的双寿居古墓葬，墓葬镂雕石栏，装饰非常精美，可看出墓主人对于死后居所的重视。比较特别的是，墓的两边是墓主人后人居住的房屋，因为是逝者与生者共同居住的宅院，所以称为"人鬼通宅"。当地人说，这是他们这边的习俗，可是外面的大多数人不太能接受这样的生活方式。我的妻子却说，这样的习俗，感觉有些温暖，墓地在宅院中心，孩子们仿佛还和逝者生活在一起，从未分离。这其实更像是对生者的抚慰，这种方式似乎在冲淡死亡带来的失去和永不能相见的悲伤。

　　从当地的墓葬文化，我们也了解到，鱼木寨人最为重视的是死后墓葬所呈现出的富丽与华贵。在这里，我们还看到了结构比较复杂的"向梓墓"，墓葬有四个部分：牌坊、碑前石亭、墓碑、

向母阎孺人墓（图片由利川市鱼木寨保护管理所所长赵青松提供）

坟茔。牌坊目前毁坏了。石亭是四柱三厢三层式，三进三出，通高6米、宽3.8米，浮雕局部残损，整个石亭据说之前是由金漆涂饰，目前风化剥落较为严重，但仍能看到残存的部分红漆。另一有明显髹红漆的墓是"向母阎孺人墓"，该墓葬由两个相对独立的部分组成，一是坟前的墓碑，二是碑前的牌坊，牌坊多处髹红漆。我猜想当地人觉得髹红漆能够象征富丽。可见，在漆的产地，髹漆仍是富丽和华贵的代表，这也在一定程度上可以看出当地人对于大漆价值的认可。

向母阎孺人墓（局部）

　　此次在鱼木寨逗留，也让我看到了不同的对待生死的态度。在这里，死亡并不是绝对的失去；在这里，死亡更像是生命在某种意义上的回归。我仿佛能感受到这里的人们面对生命最后一刻时的安定与淡然。

《本草纲目》记载的鉴漆方法

《本草纲目》记载："试诀有云：'微扇光如镜，悬丝急似钩，撼成琥珀色，打着有浮沤。'"这是目前我非常认可的鉴漆方法。

我们如果去产地收漆，会看到漆农一般先用竹筒收漆，等漆多了就把漆倒入木桶内，由于木桶密封不严，生漆和空气接触发生氧化，最表层的漆会结膜，验漆时可以微微振动木桶，使漆膜下的生漆溢出，真正的生漆溢出的颜色应该是暗棕色，光亮透明，而且能像镜面一样反射人的形象。接下来将一根长竹片或者木棍伸入漆桶内再提起，附在竹片上的漆液滴落下来像发丝一样细，漆断线后急收，回弹性强，瞬间形成钓鱼钩的形状。用木棍在木桶中搅动，因为生漆久放就会分层，上层深棕色，中层米黄色，底层米白色，三种颜色一经搅拌混在一起呈琥珀色。用木棍从漆桶底部提起漆液，会有气泡产生。

我的经验

在多年和漆打交道的过程中，我也总结出一些行之有效的鉴别方法，其实好漆只需要闻和看。第一闻味道，纯生漆有特殊的酸香味，不会有腐臭味，当然，使用这个鉴别方法的前提是你见过纯的生漆，然后闻过这种味道。我无法具体描述，正如你无法仅仅通过学习课本就能鉴定古董和珠宝一样。你必须亲自去找，去了解，去记住这个味道。第二是看，一般情况下，我们髹漆之前都会使用过滤布过滤掉漆液中的少量杂质，在过滤的过程中就可以观察漆液滴落的状态。好的大漆可以形成如头发丝一样细的悬丝，而掺了假的生漆弹性不佳或过于黏稠，是不会形成如发丝一样细的细线的。第三，还可以看漆线断后瞬间的回弹，纯漆是能形成钩状的。掺了假的大漆漆线如柱，断线像滴水，无法形成钩状回弹。如果有条件的漆艺创作者，建议亲自去找漆农，跟着漆农跑一天，看他割漆和收漆，然后把当天收的漆买下来，这样你就有了鉴别纯漆的经验了。

生漆

《髹饰录》中记载："水积，即湿漆。生漆有稠淳之二等。"该书简单把生漆分为稠和稀两种，对于生漆产生稠稀的原因未做讲解。

生漆的主要成分是漆酚、漆酶、树胶质、水分和少量其他有机物质。漆酚的含量对生漆的质量起决定作用，漆树的品种、生长环境、采集的时间是影响漆酚含量的因素。一般野生大木漆树好于家漆树小木漆，向阳山坡的漆树好于背阴山坳的漆树，中刀漆（三伏天割的漆）好于初刀放水后的头刀漆（夏至割的漆），尾刀漆（白露之后割的漆）的质量居中。中刀漆漆酚含量高、水分少，而头刀漆水分少、漆酚含量低，尾刀漆虽然没有中刀漆的漆酚含量高，但比头刀漆的漆酚含量高，而且树胶质含量高、黏性好。我国生漆漆酚的含量占比为55%—80%。漆农一般会把不同时间段割的漆混到一起卖。日本使用的生漆98%都是从我国进口的。

生漆掺假的方法很多，主要是加水和油，加入水在生漆中搅拌，漆会变稠，再加入煤油、桐油等其他油继续搅拌，生漆又会变稀。掺了假的生漆是无法制作餐具的，用掺假的生漆髹出的漆膜怕高温、怕光照、易脱落，漆膜脆弱，容易产生划痕，遇热水会产生臭味，使用会变色。

生漆的分层

纯生漆放置一段时间就会有明显的分层，我们肉眼可见分为上、中、下三层。上层生漆漆液较稀，漆酚含量最高，漆酶、水分和树胶质含量低。上层漆流平性好、渗透性好、透明度高，液态下呈黄棕色或者深棕色，干燥结膜后呈透明棕黄色，光泽好，但是干燥慢，可以通过增加湿度来提高干燥速度，相对湿度应控制在

生漆的自然分层

80%以内，如果相对湿度过高会影响漆膜的光泽。下层生漆漆液较稠，漆酚含量最低，漆酶、水分和树胶质含量高，流平性差、渗透性差、透明度低，在液态下呈米白色，干燥后漆膜呈棕黑色，极容易起皱，光泽稍差。下层生漆可以在干燥的环境髹涂，不易起皱，但是要薄髹。

中层生漆结合了上下两层生漆的优点，干燥快、流平性好，

干燥后的漆膜有光泽，但透明度比不上上层漆，也需要控制相对湿度，相对湿度控制在50%以下比较好，如果达到80%极容易起皱。夏季湿度大，髹漆反而容易起皱，要薄髹。

关于不同漆层的用法我会在"漆之道"章节详细讲解。

黑漆的制作方法

　　这里提供一个化学方程式：$FeSO_4 \cdot 7H_2O + Na_2CO_3 \rightarrow FeCO_3 + Na_2SO_4$。准备七水硫酸亚铁（$FeSO_4 \cdot 7H_2O$）和碳酸钠（$Na_2CO_3$），它们的比例为 36：13。

　　将 36 克的七水硫酸亚铁和 13 克的碳酸钠分别置于容量为 250 毫升的玻璃容器中，并注入 200 毫升的清水，用玻璃棒搅拌，使其溶解。注意玻璃棒不可以混用，可以准备 2 支玻璃棒。

家里的日用漆器

　　将以上两种溶液注入容量为500毫升的玻璃容器中，会有绿色生成物，等生成物沉淀后，将上层清水倒掉，再注入清水，再沉淀……如此重复三次。最后将绿色沉淀物通过滤纸过滤水分，得到氢氧化亚铁，马上和生漆调和搅拌，氢氧化亚铁和生漆的比例为1∶5，得到黑漆。注意氢氧化亚铁不稳定，不容易保存，要马上使用。

　　用此法制成的黑漆干燥后漆膜坚硬，不容易磨穿。

第三章

成

器

漆缘

　　我的大学专业就是漆艺，其实最初只是想考上梦想的中央工艺美术学院（今清华大学美术学院），对报考的漆艺专业确实不了解，只是听说报考冷门专业竞争小，相对容易被录取，才选择了这个专业。不过，却让我误打误撞地找到了最喜欢做的事情。

　　真正开始喜欢上漆艺，是上大二第一门课——漆艺材料课的时候，给我们上课的是韩国的博士权纯燮老师，权老师风趣幽默，还总是用不太标准的汉语给我们讲笑话，课堂上总是笑声一片。他向我们展示了他对漆艺的热爱，他开玩笑说自己在和大漆谈恋爱。他说了很多关于大漆的事情，我记得他说过，漆树的寿命可以达到500年，而且漆树可以根据未来的气候决定要不要结种子。漆树的种子有自己的竞争策略，种子表层有蜡，只有当森林发生火灾的时候，才会被烤化，漆树种子才会发芽成长。他还说过漆树长得很慢，尤其需要阳光，如果没有大火帮忙，漆树是很难竞争过其他植物得到阳光的。这些事情，都让我对漆、对漆树产生了兴趣。他还从韩国给我们购买漆发刷、开刷子的刀、过滤漆的纸、制作刮刀的特殊塑料板，教我们如何开发刷，如何过滤漆。他教会我们辨别生漆的口诀，带我们去北京的分钟寺附近

大漆果盘

买生漆，还教我们如何通过搅拌和晾晒制作透明漆，如何用化学方法制作黑漆。

　　印象最深的还有一件事，权老师在课堂上问有没有人愿意把生漆涂在手上尝尝过敏的滋味，有没有人敢吃漆。这个时候，鲁莽的我站了出来，好奇地尝了漆的味道，把大漆抹在了指缝，幸运的是我居然没有过敏，从此更是觉得自己是天生的做漆之人，更对从事漆艺事业多了一份笃定。

热爱

回忆起来，真正陷入对漆艺的热爱，应该是在大三时。当时工艺美术系邀请了韩国漆艺大师金圣洙教授给大四的学长上漆艺课，我们也可以旁听，两个年级总共30人，都在一个大的漆艺工作室里上课。他第一天上课的情景，在我的记忆中依然清晰，他的一些观点至今还影响着我。他讲课时大家可以随时举手提问，他都会耐心地解答。金老师当时提出了他对中、日、韩三个国家最具代表性漆艺技法的看法，日本漆艺擅长的是莳绘，韩国漆艺擅长的是螺钿镶嵌，而中国漆艺擅长的是雕漆。

在课上，金老师提到了他读到的《髹饰录》里的"四失"："制度不中，工过不改，器成不省，偻懒不力。"他给我们解释"四失"：做出来的器物不实用，不能满足社会的需求，就是"制度不中"；制作技法有错误而不返工、不改正，为"工过不改"；器物完成之后不检查，对消费者不负责任，为"器成不省"；漆器制胎时过于偷工减料，漆器质量差，不坚固耐用，为"偻懒不力"。他说我们应该有精益求精的态度，对自己的作品要有要求。

这些观点也一直影响着我之后的创作，我认为漆器应该更好地服务生活。这些观点牵引着我最终走上实用漆器探索的道路。

第一件漆器作品

　　我大二期间基本在学习漆画，真正开始制作漆器，是在大三的时候，也是在金圣洙教授的课上。刚开始是在成胎的基础上学习漆艺装饰技法。我当时制作的是一个大盘子，选择的技法是螺钿镶嵌和莳绘。金老师耐心地给予我帮助，指导我完成了漆盘的设计方案，用来镶嵌的螺钿丝，也是金老师从韩国带来的。他还教会了我调整螺钿丝的方法以及如何更好地用漆来镶嵌螺钿。而

我的第一件漆器作品

后，在莳绘技法实践的时候，因为没有专门用来莳绘的金丸粉，金老师就教我用锉刀把合金锉出粉末，然后用箩筛过滤出需要目数的金属粉，用毛笔轻扫金属粉做出疏密渐变的效果。最后他还教我完成了红黑两色渐变的髹涂技法。

可是在课程结束后，我却陷入了迷茫，我发现我即使学会了这些技法，也没有办法再次实践，以后的作品可能也无法用到这些技法，想要进一步研究和提升更不知道从何谈起，原因在于当时国内还没有购买螺钿片的渠道，更没有地方可以购买金丸粉。考虑到这些限制，我不得不改变自己的创作方向，就此将漆器创作搁置了一段时间。

脱胎漆器

　　脱胎工艺是漆器胎体制作里最耗时费工的，但是造型最自由，非常适合艺术创作。毕业设计时我选择了用脱胎工艺设计制作酒壶，这也是我第一次设计日用漆器。当时我和指导我毕业设计的周剑石教授沟通了很多，我很想有所创新，所以花了很长时间在设计方案上，但我和周老师始终都不太满意。直到有一次，乔十光老师来工作室看到我的酒壶造型像一只鸟，于是建议我去看一下彝族的鸟形酒壶漆器。我去图书馆查找资料后有了新的思路，我看到了一种鸟形酒壶，这种酒壶在鸟的腹部下方有一个喇叭口底座，酒水的注入口正是这个底座，而在鸟的背部，有一根管子，可以用来吸酒。受到启发后，我设计出了一个倒流漆酒壶作品《对饮》。

　　《对饮》分为四部分：酒壶、酒座、酒杯和酒托。色彩为黑红两色，酒壶是作品的主体，其外形是鸟的形状，两个鸟头共用一个身体，是对称的结构，而且两个鸟头均可出酒，酒壶的内部结构采用连通器的物理原理。酒壶由三部分组成：外壶、内壶和漏斗形注酒入口。外壶和漏斗形注酒入口相连，内壶被外壶包住。使用方法是这样的：注酒时把酒壶翻过来，底部向上，使壶身保持水平，通过漏斗形注酒入口向酒壶内注酒，酒便被注入内

壶，当注到内壶的最大容量时，便停止注酒，然后把酒壶水平翻过来，这时酒从内壶流到外壶，然后，倾斜壶身，使酒从鸟头形壶嘴流出，两端壶嘴均可流出酒。这个酒壶我也一直带在身边，我想，这是我向实用漆器的探索更近了一步。

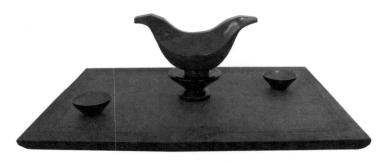

我设计的倒流漆酒壶作品《对饮》

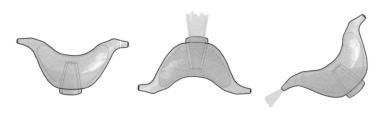

《对饮》示意图

不过这件漆器我并没有马上使用。记得权纯燮老师曾经告诉我，大漆完全稳定需要三年时间，于是我在这件毕业作品制作完成三年后才开始使用。使用两次后就出现了问题，酒壶红漆表面留下了手印，用酒精擦洗，居然出现了掉色，我知道这是因为原料大漆有问题，这是我之后下定决心寻找纯生漆的一个原因。我要对自己的作品负责，我一定要制作出真正合格、可以使用的日用漆器。

因漆结缘

我一直认为第一眼看上去就很美的女生往往不耐看，而有些女生初看可能不美，但越看越好看。我一直把大漆比作这样的美女，初看可能不惊艳，越了解越喜欢，我觉得我妻子也是这样。

这里就不得不提我和妻子因漆结缘的事。我的妻子很爱漆艺，她虽然不是漆艺专业，但是在本科时学习过漆艺课程，因为喜欢，所以一直坚持自己做漆。我在认识她之后，就想，怎么才能吸引她呢？我唯一能想到的方法，就是从她喜欢的漆艺入手。

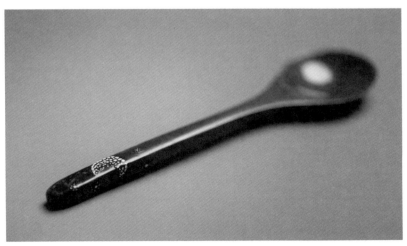

为妻子做的木勺（勺子上的牙印是儿子后来留下的）

我把我的作品和有关漆艺的书借给她看，和她讨论专业、讨论创作，慢慢地熟悉起来。

2011年，临近研究生毕业时，我经常去工作室和她一起做漆。

我用好不容易买来的纯生漆做了一把漆勺，用蛋壳镶嵌的技法，在勺子的尾部镶嵌了一个月亮的图案（妻子的名字中含有"月"字），送给了她。在我笨拙的努力下，我追求到了她。我想，如果没有漆艺，木讷的我可能真就错过她了。

漆的变化

刚做好的时候勺子通体是黑色的，蛋壳镶嵌的月亮和星星是白色的，但是一年之后生漆变透明了，透出了下面的木纹，更有层次。我非常喜欢这种变化，这使我想起了韩非子讲的一个故事。

"画策之技"出自《韩非子·外储说左上》。原文为："客有为周君画策者，三年而成。君观之，与髹策者同状。周君大怒。画策者曰：'筑十版之墙，凿八尺之牖，而以日始出时加之其上而观。'周君为之，望见其状，尽成龙蛇禽兽车马，万物之状备具。周君大悦。此策之功非不微难也，然其用与素髹策同。"这看起来是一则小故事，其实是对大漆工艺独特性的解读。故事中的"髹"字，专指以漆漆物，这里的漆是大漆，画策实为髹漆画策，理解了这一点，来解读故事就不难了。故事中的几点需要从工艺的角度着重解读。首先，"三年而成"一方面是因为绘画工艺的复杂和画面的丰富需要时间；另一方面，大漆髹饰完成并且大漆结膜稳定变透明也需要至少一年的时间，所以，"三年而成"也就容易理解了。第二，文中提到"与髹策者同状"，意思是跟漆过的竹简一样，看不到"龙蛇、禽兽、车马，万物之状"。这

里又不得不提到战国的漆画工艺，战国的漆画一般都是以油或胶调制矿物颜料在漆上作画，这样的漆画是怕水的，出土的许多战国漆器表面的色彩都容易剥落不易保存就能证明这点。只有器物表面髹涂大漆才可以具有完全防水的功能，而文中最后指出"然其用与素髹策同"很明显指出此画策并不怕水，可知，画师应该是在用颜料绘制完成后涂厚漆固色，所以画策不怕水，看起来也与"与髹策者同状"。那么关键的问题来了，画策者说"筑十版之墙，凿八尺之牖，而以日始出时加之其上而观"就能看到图案，这又是为什么呢？这就是大漆的独特性质了，单层大漆漆面在干固稳定之后是半透明的琥珀色，在多层厚涂之后，则显示为黑色有光泽的漆面，但在强光集中照射之下，可以透出漆层以下的色泽和肌理，这是不了解大漆的人所不知道的。此画策者，必定是很了解大漆工艺的人，才会要求以此方式观看画策。这则故事被韩非子记录下来，实则是想记录下大漆工艺的与众不同，但

月食盘

可惜了解大漆工艺的人并不多，所以才有了各种版本的猜测和解读。

　　对于漆透明性的探索，使我产生了利用透明性制作漆器的想法，于是我制作了月食盘。日常光下看，月食盘是纯黑的高脚漆盘，强光照射之后，高脚盘的边沿会有一圈透出金丝木纹，如月食般，中间为黑影，边沿透出隐隐微光。

尝试让漆回归生活

　　我和妻子都想尝试制作一些让大漆回归生活的作品，可是我们发现大众对大漆的认知度太低。在这个过程中，我们尝试做过一些脱胎的漆器，虽然坚固度和使用感都很好，可是制作周期过长，产量有限，会使价格过高，并且大部分人并不了解和认可脱胎漆器，所以很难将脱胎漆器向大众推广。

　　我们也一直在思考应该怎么去做，在这期间，我们认识了很多朋友，也注意到大家很喜欢收集各种各样的茶具。于是，我产生了一个想法，可不可以以此为切入点，制作一批茶杯，让大家先尝试去了解大漆，尝试接触和使用漆器。

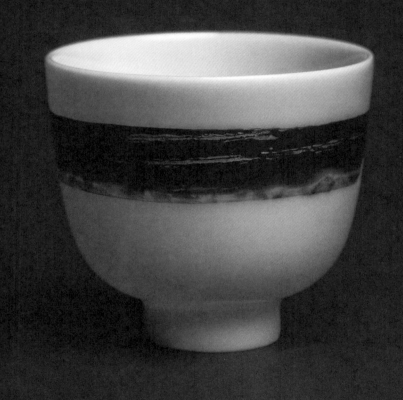

2015 年尝试在釉面上髹漆

陶漆杯的制作

关于茶杯的材质，我和妻子也有过讨论，刚好那段时间，她对陶艺很有兴趣，我在前几年也一直都在实践在陶瓷上髹漆。我们就想做一批陶瓷和大漆结合的杯子来看看大家的反馈。

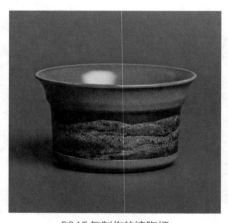

2015年制作的漆陶杯

在2015年暑假，我们来到景德镇住了一个月，我们在那里参观考察了几个陶艺工坊，并且自己设计了水杯的器形，挑选了几种釉色，找工坊定制了一批杯子。同时，也买了一些成品的茶杯，准备带回武汉做陶瓷和大漆结合的试验。

定制的杯子烧制出来后，我们有些失望，和我们预想的效果差别还是很大的，因为烧制时混窑，釉色烧得不理想，很多还有瑕疵。定了一百多个杯子，最后釉色还能接受的没有多少个，我们在选出来的杯子上开始髹漆。我和妻子用了差不多一年的时间，做了一批陶漆杯出来，成品效果还是很好的，在与朋友分享

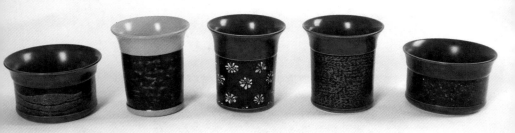

2015年制作的第一批漆陶结合的杯子

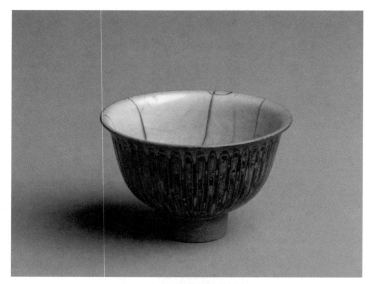

2016年修补制作的陶漆杯

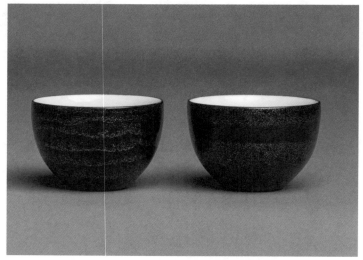

2016年制作的釉面髹漆陶漆杯

时，也收到了一些令人欣喜的评价，可是因为第一次做杯子，经验不足，喝茶的朋友提出，这批杯子作为主人杯，过大了。于是2016年暑假，我们又用了一个月去景德镇考察，尝试了一些新的器形的制作。在两年间，我们也尝试将陶漆杯向大家介绍推广，可是总觉得不是特别满意，并且在之后的使用中还是发现了一些问题，因为大漆和陶瓷的收缩率不一样，所以在长时间反复的高温使用下，还是有些杯子出现了漆与陶胎或瓷胎剥落分离的状况。于是，在2017年之后，我们就没有再坚持陶漆杯的制作了。

陶漆杯作为我们把漆器带回生活的一次尝试，也让我们思考了更多关于漆器究竟应该以什么样的形式回到生活的问题。我们认为，只把漆当作装饰性元素，并不能完全呈现漆的能量，大漆还是要以独立的、完整的形态回归生活，被人们认知和喜欢。那么漆的完整形态是什么呢？

制作漆碗

我一直痴迷于大漆，但我对大漆的喜爱与大多数人不同。可能很多人被大漆吸引，是源于其装饰工艺的多样化，其显性的光泽之美。我自然也是非常喜欢的，不过我觉得大漆更让人无法忽视的还有其材料特性，比如防腐、环保抗菌和坚固，这些才是漆器令我尤为喜爱的特性。

因为深知大漆的好处，所以我一直都想着要做些大漆的餐具。其实家里有一个漆碗，是我上大学的时候在路边摊买的化学漆木碗，我用砂纸把木胎上的化学漆全部打磨干净，然后髹生漆，碗的外面就是用擦漆工艺显露木纹，但是考虑到所用生漆不纯，就一直不敢使用。

桧木漆碗

2015 年 11 月，我到恩施的巴东考察当地的木胎加工，买了一些桧木做的碗，回来用纯生漆髹涂，为了经久耐

用，我还在碗口部位裱了布，但是在制作过程中我发现，木碗还
是会发生变形，有几个碗的碗口从原来的正圆变为椭圆，碗口裱
布并不能起到固形的作用。漆碗开始使用时，由于碗内的漆层不
够厚（不到十层），用开水冲烫后，碗底木纹出现了收缩。

　　虽然大部分漆碗的使用并不会受到影响，可是这些问题，我
认为必须解决。我开始思考如何解决木碗易变形的问题，如何让
木碗耐高温，到这时我才发现原来做餐具没有自己想的容易。

给儿子的礼物

儿子出生后，我就计划着给儿子做点什么。从儿子开始自己吃饭，妻子就说找不到合适又放心的幼儿餐具，她希望我为儿子专门做一个漆碗。

2017年我去南京参加一个木工培训班，这也是我第一次接触车旋木胎。我给儿子车了一个小木碗，虽然手艺还是有点粗糙，可总算是完成了。

带回家后，我用一直很珍惜的纯生漆髹涂，这次并没有裱布，碗的内部和外部完全用大漆髹涂。碗内部髹漆十几遍，碗外壁用擦漆的技法完成。做好后，放置了三个月，才给三岁的儿子

为儿子制作的漆碗

使用。这次自己车的碗，碗壁是比较厚的，以为不容易变形，但是使用没多久还是出现了碗口变形的情况。最终，还是在专业木工那里定制了我设计的木胎，为儿子重新制作了漆碗，碗足比较矮，碗底略厚，这样比较稳，不容易倒。

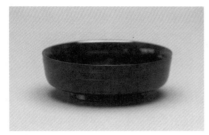

给儿子制作的第一个漆碗　　　　　　　后期为儿子制作的漆碗

最好的碗

经历了几次失败，倒是让我有了继续探索的欲望，既然没那么容易，那就一个问题一个问题地解决。

我被问过，做着好好的创作，为什么非要去做实用漆器，为什么想要做漆碗。因为我知道，漆碗就是最好的碗！

触摸过光滑的漆面，那种触感绝对让人难忘，我常常得意于第一次触摸漆器的人发出的赞叹："手感怎么这么丝滑！"热烫的食物盛在漆碗中，无论以什么姿势端碗，都不会被烫

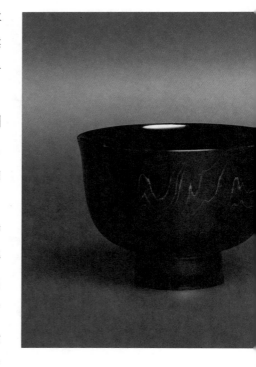

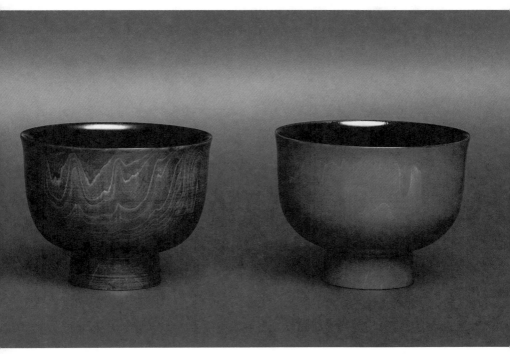

远山碗

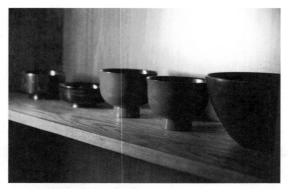

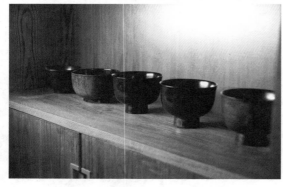

家里的碗柜

到。碗的外壁光滑温暖，自重也非常轻，最重要的是不用担心碗掉落地上会摔坏。可以和孩子一起安心享受餐间的美好，总让我感到幸福，所以制作出真正可以使用的木漆碗于我而言就是很重要的事情。

2018年初，我终于找到了最满意的车旋木胎加工手艺人。在东北，木胎材料是椴木，这种便宜不高档的木料，却是大漆的黄金搭档。椴木稳定，遇到高温碗口也不变形，能保持正圆，最大的难题终于解决了。

大漆门

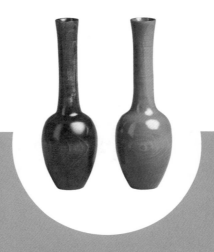

第四章　漆之道

漆之道

　　从事漆艺创作二十多年的时间里，我始终坚持在作品中表现漆性。不得不提的是，乔十光老师是我漆艺道路上最重要的老师之一。大学时，乔老师带我们看他的画，讲他的创作，讲他对漆的理解。关于漆画创作，我受到乔老师非常大的影响，他提到要尊重漆性，我也努力在作品中表现我所了解和感受到的漆性。在这些年的创作中，我一直记着乔老师说过的话："漆画之所以立足画坛，关键在于它的独特性，在于它既区别于油画，也区别于国画的独特性。"

　　在漆器创作上，我总记得乔老师强调漆器要回归生活的观点。他说："中国漆艺的衰弱，原因是多方面的，原因之一就在于脱离了实用、脱离了生活，不惜工本、盲目堆砌的'淫巧滥施'，是脱离实用的主要表现。其结果不仅丧失了实用功能，也丧失了审美价值，因为技术上的精工细刻不等于艺术的完美，材料的堆砌不等于价值的高贵……当然，不能否定漆器的欣赏价值，但漆器的主要功能是实用，现代漆器要结合现代人的生活实用。不结合实用就失去了群众，就失去了生存的土壤。"

　　近些年，我总怀着漆器能够回归大众生活的理念在创作，我

想做的是中国漆器，不是日本审美趣味的复制品。近十年，我看到了中国漆器市场的复苏，也看到了更多年轻人愿意从事漆器创作。可是，我总不免看到过于日本化的设计。什么是中国漆器的特色，什么是中国漆器该探索的方向一直是我思考的问题。

我认为，一切复杂的装饰都非漆器之本质，漆器是实用之器，离开实用，谈何回归生活？中日两国的生活习惯和审美情趣本就不相同，照搬日本的漆器，缺乏本土化和深刻理解的漆器作品，无论在创作层面还是在产品制作层面，对漆器未来的发展都是非常不利的。

我看到，年轻一代对于本土文化的自信正在逐步确立，如何制作出体现当代中国精神的漆器作品，也是我们想要讨论的问题。

在漆器制作中，我希望能够呈现出漆的本质。什么是漆？它能带来什么样的感受？生活中究竟需要什么样的漆器？漆器能够为生活带来什么样的变化？这是我在漆器设计和制作中一直反复问自己的问题。

脱胎漆树叶

　　大漆于我而言，意味着半生相伴的爱好和事业。为什么喜欢漆，有时我也说不清楚。不知道是因为喜欢所以觉得特别，还是因为特别所以喜欢，我总觉得大漆很有个性，温柔却有力，在创作中总能发现它无尽的可能性。

　　我喜欢的漆不是作为装饰材料出现，而是应该表达生命的力量，我也一直尝试想要表达这种力量感。

　　有一天，我看到树叶落下，很美，忍不住捡起来看了一下。每片树叶各不相同，但都充满生命力。我似乎觉察到它们与人的某些本质相似，它们与我们一样，各不相同，却各有各的精彩。我喜欢这样唯一的存在，于是，我开始思考，能否将漆与树叶结合，留住这些特别的存在。

　　自2006年开始，我便探索尝试着将髹漆与树叶结合。我选取了广玉兰的树叶，在保留其叶片原始形态和肌理的基础上，髹多层不同色漆，然后打磨，使树叶呈现出不同色彩的斑斓美感，但在制作的过程中我发现树叶很脆，与漆的结合有时也不理想。于是我进行了改进，我在树叶的正反面裱布，然后在上面髹色漆、打磨、抛光。果然，收到了很好的效果，可还是有少数叶子与布

不能很好结合，出现了开裂。最终，我决定使用脱胎技法复制叶子，在真正的叶子上裱布，复制其形态后再将叶子揭去，用漆和布留住叶子的形态，然后沿用之前的髹漆方式。2010年，我几乎天天埋在工作室里，用了大半年的时间制作了500多片漆树叶，参加了湖北省艺术馆举办的2010湖北国际漆艺三年展，将作品命名为《漆树叶之百态》，意为通过漆树叶展示百态人生。

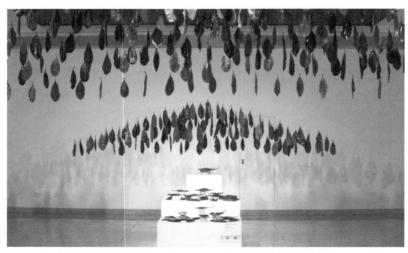

2010湖北国际漆艺三年展现场《漆树叶之百态》

这个想法和创意也得到了较高的评价，这是我第一次尝试将我看到的力量展现出来。在作品创作期间，我也尝试着将漆树叶制作成可以使用的漆器，我将漆树叶稍加塑形，做成了树叶漆盘，后又制作了树叶茶则。我希望通过不断的改进，使漆树叶的形态和质感更加完美。我总希望，在我的努力下，可以将漆性更好地呈现给大家，让大家爱上这么美、这么特别的漆艺术。

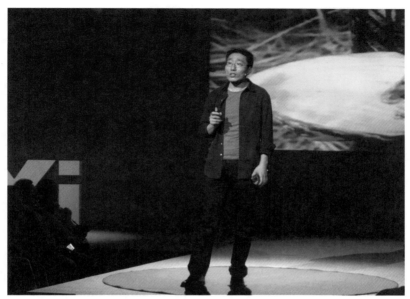

在《一席》的演讲

　　展览之后两年，我收到《一席》栏目的邀请，做了以"大漆"为主题的演讲，在这次演讲中，我把制作脱胎漆树叶的过程分享给了大家。随着视频的传播，我看到越来越多的人加入了广

第一批未脱胎的漆树叶（正面）

第一批未脱胎的漆树叶（反面）

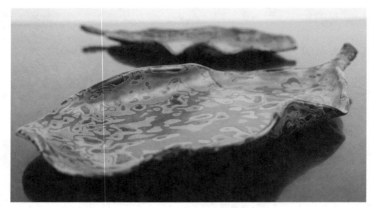

脱胎漆树叶做的叶盘

脱胎漆树叶做的漆茶则

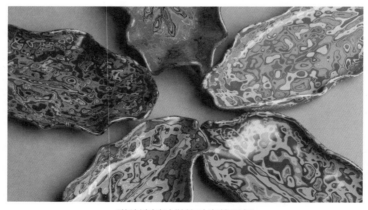

脱胎漆树叶做的叶盘的局部

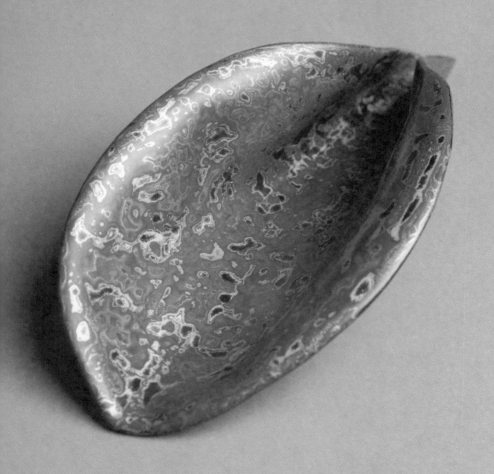

皮胎漆茶则

录制《国家宝藏》第二季节目

玉兰脱胎漆树叶制作的行列。我想，这可以帮助大家重新认识和实践脱胎工艺，或许这对于漆艺的传播起到了一些积极作用。

2018年，我受中央电视台《国家宝藏》节目组的邀请，协助录制第二季第九期的节目，成为国宝守护人，为大漆艺术的宣传和推广尽了自己的一份力量。

橙皮杯

大漆最吸引我的地方是它有千年不腐的力量。我曾在湖北省博物馆看到一件脱胎漆凤鸟纹削鞘，漆膜光亮如新，最主要的原因就是这件文物大漆的含量高，所以保存非常完好。

大漆还能让物体变得坚硬，这太奇妙了。一块棉花浸透生漆，等漆干固之后，就会变得异常坚硬，成年人用双手是掰不断的。

2015年春节假期，我在家一边吃着橙子一边思考如何突出大漆的材料特性，创作独特的作品，突然手中的橙子皮给了我灵感，橙子皮是非常容易腐败的，如果我把橙子皮作胎体髹涂大漆，就可以让橙子皮变得坚硬不朽，制作成茶杯，就能够耐高温的长期冲烫。于是我开始了设计制作，我选取了较大的橙子，烤干橙皮，打磨修形，髹涂大漆，就这样经过半年的制作终于完成。这是一次有趣的尝试，成品也和预想的效果一样。

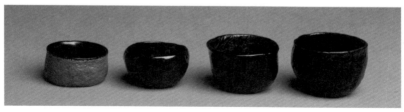

橙皮杯

厚与薄　快与慢

　　漆器制作的速度非常慢，这是每一位漆艺匠人的共识，如何才能提高日用漆器的制作效率，这也是每位匠人关心的问题。我们来对比一下两种不同髹漆方法：第一种方法是薄髹生漆，等每次漆膜干固后再涂下一层，经过多次髹涂达到需要的漆膜厚度。第二种方法是厚髹生漆，在不起皱的前提下，减少髹漆次数，达到相同漆膜厚度。哪一种更有效率？答案是第一种。薄髹生漆干固快，漆膜变坚硬用的时间相对短，虽然要多次髹涂，但制作的总时间更短。第二种方法看似减少了工作量，但等待的时间要远远长于第一种方法，而且漆膜很难变坚硬，不耐磨，也不容易抛光亮。所以说髹漆之道在于薄。

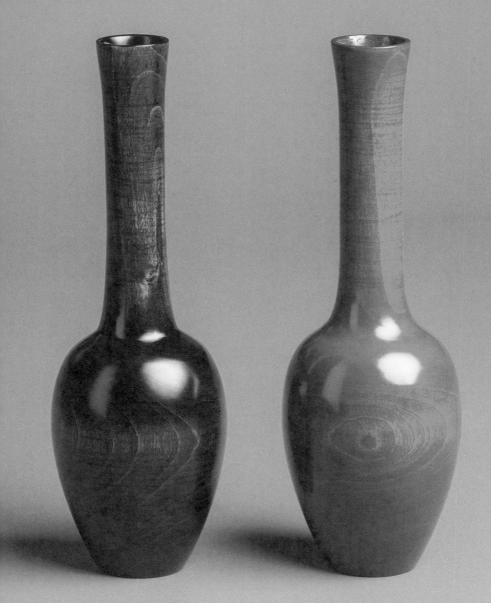

大漆长颈瓶

大漆纯度——力量之本

日用漆器想要经久耐用，世代传承，必用纯漆。一件木胎漆器想要经久耐用，可以不裱布、不刮灰，但必须有纯漆面的保护，用漆够纯、漆膜够厚，才能保证器物可以长久正常使用。所以说用漆之道在于纯。

在做远山碗时，我很想保留木质自然的纹理。天然的木头经过精细地车旋之后可以得到好看的木纹，这些木纹有的像层峦叠嶂的远山，有的像潺潺流动的溪水。如何在保证实用的前提下保留这些带有木头生命特征的木纹，是我探寻的一个方向。最终我在探索发挥大漆透明度的同时找到了保留木纹的方法：用擦漆工艺，反复擦漆、打磨上百次，直到漆面光滑、木纹清晰。

远山碗的制作就是用最纯的漆，不裱布，用多次擦漆的方法创作出的作品。因此远山碗可以承受100℃开水的冲烫，可以放入洗碗机中清洗，能适应现代人的生活。

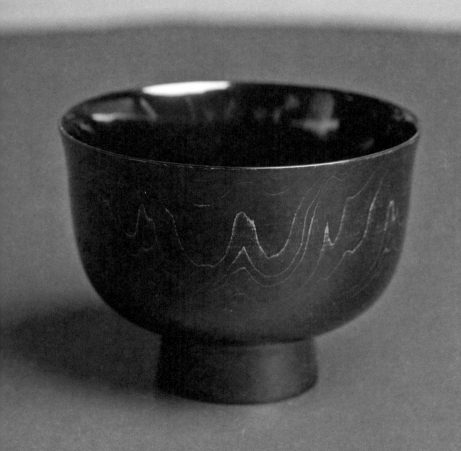

大漆远山碗

时间的艺术

　　大漆是时间的艺术，从漆树上流出的那一刻开始，生漆的颜色就在不断变化。漆液从树干流出时为乳白色，很快氧化变为褐色，干后变为深褐色或者黑色。（初刀漆水分足，干后为黑色；中刀漆水分少，干后为深褐色）髹漆时的变化也很迷人，大漆髹涂之后，漆会氧化，颜色变深，可是一个月后，漆膜的颜色却会渐渐转为透明的琥珀色，而且颜色会越来越清澈透明，三年之后，大漆逐渐稳定，不再变化。这就是为什么很多人看到色粉和大漆调和之后，色漆颜色显得过于暗沉，但是过一段时间后，色

远山杯

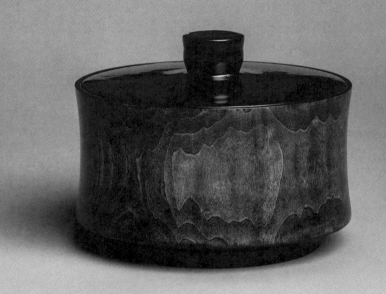

远山茶叶罐

漆颜色又会渐渐还原、慢慢变浅的原因。

　　还有一个有趣的现象，制作脱胎漆器的朋友都知道，脱胎工艺需要裱布刮灰，但是，很多人发现，漆灰刮平后经过一段时间，漆灰下又会透出布纹。这是因为生漆中的水分会慢慢蒸发，漆膜变薄，漆灰也会收缩变薄，所以才会透出下层的布纹，这时就需要再次刮灰盖住布纹。所以，制作漆器必须学会等待，欲速则不达。

　　在漆器餐具的制作中，我也发现，漆器餐具在制作好之后最好等待三年时间，等大漆真正稳定之后再使用更佳。如果没有等到大漆完全稳定，用开水冲烫漆器还是会有少量漆味释放，稳定的漆器则不会有这些问题。

"扶弱变强"

很多朋友看到我制作的木胎漆器，都觉得一定是使用了较为昂贵的木料，才有这样好的效果。也有朋友希望用贵重木料定制漆器，认为会有更好的效果。然而，黄花梨、红酸枝等红木只适合薄擦漆，并不适合髹漆，这些木材含油量高，髹漆后与漆的结合并不

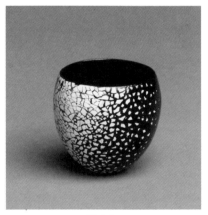

蛋壳杯

好，反而容易使漆剥落。桐木、椴木、杉木等是最适合做漆器的，韧性好、气孔多，木质疏松，方便生漆的渗入。而"吃饱"生漆的木胎才能让生漆的力量发挥出来，这与棉花吃饱生漆干固后变得非常坚硬是相同的道理。所以，漆之道在于"扶弱变强"。

工者造作，无吝漆

《髹饰录》记载："其质兮坎，其力负舟。"杨明注解："漆之为体，其色黑，故以喻水。复积不厚则无力，如水之积不厚，则负大舟无力也。工者造作，无吝漆矣。"

日用漆器的制作原则要"无吝漆"，多用纯漆，漆层要厚，少用灰和布，这样的漆器才坚固耐用，不怕磕碰，耐开水冲烫。

日本漆器最大的特点是灰层厚、漆层薄。在素胎上薄涂生漆之后是下地工序，就是刮底灰，这样做的好处是节约成本，但缺点也显而易见，漆器的硬度不够，怕磕碰，怕开水冲烫，使用过程中容易产生划痕、漆膜容易开裂等一系列问题。日本工匠采用这种"吝漆"的工艺方法是有原因的，因为日本生漆量极少，主要依靠进口中国的生漆，日本98%的生漆是从中国进口的，漆原材料运到日本后价格就要翻3番；为了降低漆器的售价，所以采用了"吝漆"的制作方法。

我国是生漆资源大国，应该充分利用这种优势制作有中国特色的日用漆器。

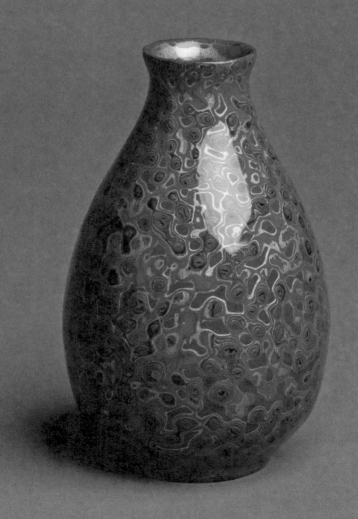

犀皮漆花瓶

生漆分层的使用

生漆如果储存在透明容器中，过一段时间就能看到明显的分层。最好的透明漆就是上层琥珀色的漆，不需要加工。上层漆和色粉调和出的色漆流平性好，由于漆酚含量高，结膜后硬度高，色漆颜色鲜亮，但要薄髹，就需要长时间等待干燥，还需要无尘的环境，如果加入少量的底层漆干得会比较快。

在王世襄老先生所著《髹饰录解说》中有关于半透明漆的炼制方法："将生漆滤干净后，盛入木盆内在太阳下晒，同时由人用木棒在漆内拌搅，缓缓使其所含水分蒸发，约须除去所含水分的30%。水分去后，生漆由灰乳色逐渐变为半透明的棕色。因经拌搅关系，它的分子更加稠密起来。如把它薄涂在木料上，可以看出木纹，但木料也变为淡棕色。"但是这种方法制作的半透明漆因为黏稠，流平性差，往往需要加入稀释剂才好髹漆。这种方法炼制的半透明漆并不适合制作餐具，因为餐具用漆不可以用稀释剂。

中层漆适合做面漆，流平性好，不容易产生刷痕，干燥也快，硬度高，耐磨，也适合用擦漆的技法，是做素髹漆的理想生漆。

　　下层漆干燥速度最快，适合调漆灰和漆糊，也适合调入上层漆中，以提高上层漆干燥的速度。下层漆在冬天干燥速度依然很快，我曾做过实验，在温度为2℃、相对湿度在30%左右的室内刷下层生漆，生漆10个小时结膜干燥。

　　中刀漆水分含量相对较少，如果等待中刀漆分层，会发现上层漆多，下层漆少。而头刀漆的分层恰恰相反，下层漆多，上层漆很少。

　　武汉的夏天湿度很大，刷下层漆很容易起皱，所以需要适量加入上层漆或者中层漆。而在冬天，中层漆也可以适量混入下层漆来提高生漆的干燥速度。所以好的生漆不需要加入稀释剂。

中刀漆的分层

王世襄老师的疑问

　　王世襄老先生在《髹饰录解说》的一篇文章《楚瑟漆画小记》中提出了自己的发现："战国楚漆器在木胎上直接髹漆，不加灰腻，没有'垸漆'这道工序；漆画运笔如飞，当时漆汁必定稀薄如水，不像现在的漆，稠厚滞笔。"他还提出，如果我们今天能找到当时的调制方法，我国的髹漆工艺将向前跨越一大步。

　　这些发现用漆的分层可以解释清楚。上层漆水分少，漆酚含量高，透明度好，而且流平性极佳，所以才能"漆画运笔如飞"，不用灰腻，坚固耐久。

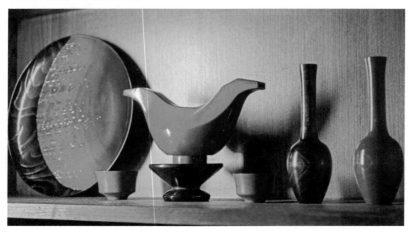

家中的漆器

极细的线条

2004年，我去荆州博物馆看到巧夺天工的战国楚漆器时非常震撼，虽然在大学时就看过书里的图片，但是在现场看到漆器上细如发丝的红漆凤纹装饰还是激动不已。继而我产生疑问，红漆线条是画上去的吗？但是以我当时的所见所学，漆艺的技术是极难画出这样细的线条的。我设想，或许那些极细的线条是先针刻出浅槽，然后擦红漆入刻痕内的，这样就合理了。因为隔着玻璃展柜，我无法判断到底是画的还是刻的线条。直到2016年的秋天，周剑石老师来湖北省博物馆参观几件精品文物，我陪同他参观，这样认识了省博物馆漆木器修复保护工作室的李澜老师。在文物的库房内，我和周老师近距离地观看了几件战国漆器，其中一件就是战国的脱胎漆器凤鸟纹削鞘，削鞘上的凤纹精美，有细如发丝的红漆线条。通过这次近距离的观察，我看到凤纹的线条是凸出的，可以肯定是描绘的。用什么样的漆加入朱砂调成红漆才能画出细如发丝，甚至比发丝还细的线条？这个谜一直到2018年我去巴东拍摄割漆的视频才解开，这是我见过真正的好漆后才能够理解的技法。

　　通过周老师的介绍，我和省博物馆的李澜老师成为朋友，也开始了每周一天在省博学习漆木器修复知识的过程。就这样坚持了近三年的时间，我有了很多近距离观看古代精品漆器的机会，我对古代漆艺有了更多的了解和思考，收获了很多。

漆品

漆器与其他材质的器物不同。什么才是好的日用漆器？就是能体现大漆特性的。大漆是非常稳定的材料，俗语说"生漆入土，千年不腐"，说的就是大漆防潮防腐的特性，我们出土的大漆文物历经几千年不腐就是大漆的这些特性在发挥作用。

大漆的硬度接近玻璃的硬度，耐磨也是大漆的特性，因为硬度高，所以才能打磨出玻璃镜面般的视觉效果和温润如玉的触感。

大漆有一定的透明度，可以利用这一特性制作出漆黑色、能透出美丽胎体纹理的漆器。

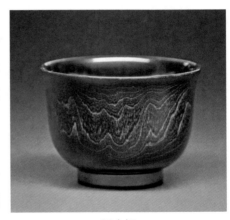

远山杯

大漆耐高温，可以耐300℃的高温，而且导热慢，所以适合制作餐饮具，盛放开水或者食物不烫手。

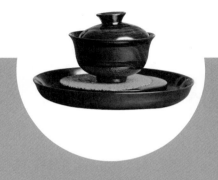

第五章　漆予茶

宋代漆茶器

　　宋代商业发达，市民阶层对漆器的需求扩大，对于民用漆器的发展起到了极大的推动作用。日用漆器的制作水平提高，生产规模扩大，民用漆器的种类变得更多，分类更为细致，在出土的文物中，我们看到这个时期已经出现了漆茶盏和漆茶碗。宋代的饮茶习惯，催生了黑釉瓷器茶具，最为大家熟知的就是建盏。已经出土的完整漆茶盏、漆茶碗并不多见，比较典型的是1998年在福建省邵武市黄涣墓中出土的漆盏托、漆茶碗等茶具，反映了宋代使用漆茶碗的饮茶习俗。黄涣墓中有一只黑漆茶碗，这只漆茶碗口径10.4厘米、高5.4厘米、足径3.4厘米，敛口、薄唇、深腹斜收、小圈足。外壁髹漆仅及腹下，腹下的盏壁仅覆有薄漆灰和糙漆，圈足则露出木胎。口沿嵌以银扣，并多细断纹。黑漆茶碗内外壁均有装饰，且装饰与陶瓷窑变的效果非常接近，内外髹饰的金彩放射状花纹，与同时期的定窑、吉州窑和武夷山遇林亭窑址出土的金彩黑釉碗在形态及纹饰上非常接近。这一方面表明漆器与瓷器工艺相互借鉴，另一方面也说明宋代漆工和匠人试图在茶器的创作上有所突破。

　　黄涣墓的随葬品中漆制茶具的发现，生动反映了宋代士大夫

阶层的悠闲生活和饮茶习俗，为我国宋代茶文化考古提供了十分重要的实物资料。这种以漆仿建窑黑瓷盏的样式，最初见于宋代，当时的漆工已充分掌握建盏的厚胎、束口、半釉等特征，不过，当时大部分漆盏还是以素髹为主。

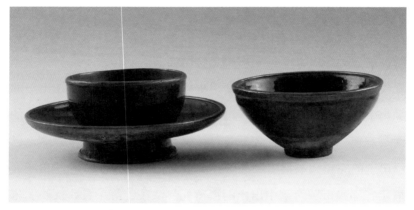

黄涣墓中的黑漆茶盏托与黑漆茶碗（宋）

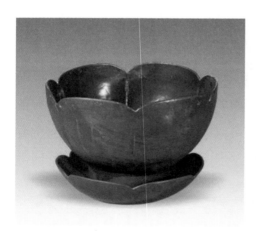

北宋漆茶碗和盏托　宝应博物馆馆藏

另一件保存较为完整的漆茶碗是 2000 年扬州宝应北宋墓群出土的。这只漆茶碗高 10 厘米、口径 16 厘米、底径 12 厘米，由上下两部分组成，上部盏葵口、圆腹，器形较深，形制比较接近茶碗，高圈足。碗内部

为漆黑色，外部为暗红色。盏托为葵瓣形圆盘，微向上展开。胎体轻薄，朱红色，造型优美，制作精细，质朴无华。

在日本奈良能满院收藏的《罗汉图》（局部）的画面下半部分，一沙弥正从茶瓶中取出茶末，他面前的具列上放着一对黑色漆盏托及龙泉窑青釉斗笠盏。另一茶童正在碾茶，他的左侧地上放着一朱红漆茶盘和一只外黑漆内朱漆的花口盏，与扬州宝应的漆茶碗在形制上非常相似，可推知当时漆茶碗可能已经非常普及了。

《罗汉图》（局部）

点茶与漆茶器

前文中提到的两件宋代漆器不仅让我们看到了宋代的饮茶习惯，更从另一侧面反映出漆茶器的优势。这里不得不提到宋代的点茶方法。蔡襄的《茶录》记载了当时的点茶流程："钞茶一钱七，先注汤，调令极匀，又添注之，环回击拂。"宋代的点茶法较之唐代有所发展。宋代的点茶法是将研细后的茶末放在茶盏中，先冲入少许沸水点泡，把茶末调匀，然后慢慢地注入沸水，用茶筅（特别的竹丝子帚）去拂，调匀茶后饮用。宋代饮茶讲究

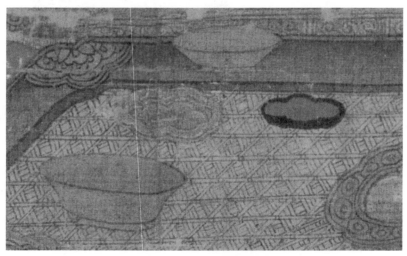

《宫乐图》局部（宋摹本）

品尝茶叶本身的原汁原味，而不再在茶汤中加入香料和调味品，是茶清饮方式的开端。

　　然而这种饮茶方式会使茶盏非常烫手，所以大多数茶盏是配合盏托使用的，盏托即放置茶盏的托盘，漆盏托就是当时非常常见的典型茶具。

　　较为奢侈的是使用漆盏点茶，用漆盏点茶的好处是不烫手，因为漆器导热慢。不过耐高温的漆茶盏制作起来非常讲究，首先，漆要纯，才能耐高温、耐磨损，沸水冲烫才没有异味，才能保证茶汤的味道，如果是加入桐油的漆就不耐高温，沸水冲烫不但有异味，而且漆膜容易开裂脱落。其次，漆茶盏的漆膜要厚，要多次髹涂生漆。单薄的漆膜无法承受沸水的长期冲烫。由于漆茶盏制作周期较长，导致漆茶盏价格昂贵。相较于漆茶盏，漆盏托的制作要简单得多，且对漆品质的要求不会太高，所以，漆盏托较为普及流行。

宋代审美

　　纵观中国几千年的历史，每个时代都有着相对明确的审美情趣。而审美情趣背后的支撑，多离不开时代特征，也就是政治、经济、文化多方面的影响。宋代典雅、平易的艺术风格，一直是我最为欣赏的。在此，我想理清一下宋代的审美特征。

　　在宋代极为"重文"的政治环境下，士大夫阶层成为主流审美文化的创造主体。随着宋代科举制度的改革，许多寒门子弟得以通过科举进入士大夫阶层。从某种程度上说，宋代所推崇的平易近人、质朴平淡的审美情趣正得益于此。此外，在宋代，人们在审美中强调了理想人格的体现，如郑樵提出了"制器尚象"的说法，意思是器物除了具有实用价值外，还具有象征意义，器物是人们理想人格的折射。宋代将形而上的哲学与生活紧密相连，将理学和美学融为一体。在宋代理学的影响下，宋代器物更多像是人对万物认识的探索和表达。

　　宋代日用之器，装饰意味淡化，风格表现为典雅清淡，都以质朴的造型取胜，这与宋代美学中独特的理性主义密不可分。这种审美趣味的背后，更能看到儒家思想内向性的特点，简单来说就是更为重视人的思想与修行。器物外饰不夸张，器物具有内省

的精神表达。这种东方审美的内向性特征，使宋代审美摒弃了前代的奢华繁复，以更加优雅感性的样貌呈现。在我看来，宋代的审美是高级的精神上的愉悦，是深度的理性化的审美，也是极具东方特色的美学。

宋代素髹漆器

漆器最早采用的都是素髹，秦汉时期是漆器使用发展的高峰期，漆器在日用器具中的占比非常大，所以能看到素髹漆器大量出现在日用领域。魏晋之后一直到唐代，漆器工艺分类越来越多，装饰风格越来越复杂，素髹漆器占比很小。到了宋代，素髹漆器可以说迎来了成熟与辉煌。宋代出土的素髹漆器几乎涵盖了日用的方方面面，不同于早期素髹漆器的简单髹涂，这个时期的素髹漆器，审美风格极为考究，器形简练优雅，漆质坚实温润，并在工艺制作上明显成熟和精致起来，是自秦汉之后，素髹漆器再次大量回归日用领域。

漆器的主流审美在古代经历了几个阶段，基本是在简与繁之间变化。各朝各代都有出土的漆器，其中基本都能看到素髹漆器。然而，秦汉之后的素髹漆器出土数量减少，一直到了宋代，才有了明显的变化。宋代考古发现中，素髹漆器数量较多，且在器形和功能上有细分，种类众多。中国古代漆器艺术总体上较为重视装饰风格，但在宋代出现了明显的转变，相较于秦汉的浪漫绮丽和唐代的华贵雍容，宋代更为清新雅致。宋代审美的质朴无华与清淡典雅，也更为倾向于选择素髹漆器这一美学形制。

在宋代，素髹漆器成为主流不无原因，前面提到宋代"重文"的政治环境，儒、释、道思想的融合对整个社会的审美产生了很大的影响。宋代无纹样装饰的"素"，更像是时代精神和美学追求的选择。大漆温润深邃的黑，由材料本身色彩带来的沉静素雅与老子思想中"五色令人目盲""大音希声""大象无形"的道家美学观相符，与绘画中的"墨色五分"异曲同工。黑即玄，是个体精神同自然精神相互融合的色彩，在精神上与"涤除玄鉴""澄怀味象""虚静"的审美相一致。所以素髹漆器所蕴含的雅致、清远、平静、温和是当时社会主流审美所需要的，亦可以说，是时代美学的产物。

宋代漆器更重视造型，更注重实用性，风格更朴素简约，省略了繁复的细节让人们更能体味器物的整体美感，素髹漆器本身光洁温润、透亮如玉的材质质感得以更好地呈现。素髹漆器温润、低调、克制的审美特点刚好契合了宋代士大夫所崇尚的内敛、理性、顿悟、自由洒脱的审美态度。

宋代百姓大量使用的漆器，如漆碗、漆茶盏等，也多是素髹漆器，因为素髹漆器较其他漆器更为稳定，加上木胎髹漆有较好的隔热性，充分体现出致用之道。

宋代审美将素髹漆器提高到了新的高度，使其成为宋代审美清新典雅、优美委婉的代表之作。宋人所追求的理想审美体现在生活的方方面面，宋代素髹漆器所代表的内向感性的审美在我看来是更为高级的东方美学的表达和体现。

明清漆茶具的繁荣

明清时期，漆器工艺在宋元的基础上得到了长足的发展。杨明在《髹饰录》序言中谈道："今之工法，以唐为古格，以宋元为通法。又出国朝厂工之始，制者殊多，是为新式。于此千文万华，纷然不可胜识矣。"王世襄在《中国古代漆器》一书中提出："纵观我国漆工史，前期的一个重大发展时期是战国，而后期则要数明代。其重大发展也表现在髹饰品种的增多和工艺上的极高成就。"

我们在前文提到，明清时期雕漆工艺发展较盛，所以，我们可以看到明清漆茶具以盏托为代表，工艺以雕漆为主。

雕漆工艺据考证产生于唐代，距今1400年左右。雕漆工艺即在胎体上多遍髹涂厚漆，当漆层达到一定厚度后，在漆层上雕刻图案的技法，是以漆为主体的立体雕刻形式。其中，以"剔红"和"剔犀"为主，亦有"剔彩"。明黄成在《髹饰录》中写道："剔红，即雕红漆也。"其法常以木灰、金属为胎，在胎骨上层层髹红漆，少则八九十层，多则一二百层，至一定的厚度，待半干时描上画稿，然后再雕刻花纹。一般以锦纹为地，花纹隐起，华美富丽。宋元时期雕漆工艺已渐趋成熟，在明清两代进一步发展。

北京故宫博物院藏有一件元代剔犀云纹葵瓣式盏托，高8厘米、
口径12厘米。由圆形盏、葵瓣式盘和高足三部分组成。髹朱红、
黑、紫漆，雕如意云头纹，刀法流畅，具有元代雕漆的特点。

<div align="center">元代剔犀云纹葵瓣式盏托</div>

　　故宫博物院还藏有另一件雕漆作品——明永乐剔红双凤牡丹
纹盏托。它高9厘米、口径9.7厘米、盘径16.9厘米，盏托由盏、
盘和高足组成。通体黄漆素地雕红漆花纹，盏外壁及盘心雕双凤
云纹，盘外壁及足雕云纹。盏托内至足为空心，髹赭色漆，足底

<div align="center">明永乐剔红双凤牡丹纹盏托</div>

右侧以针刻"大明永乐年制"书款。整体图案有起伏层次，构图布局讲究对称舒展，漆层肥厚，给人以饱满丰腴的感觉。这是明代雕漆技艺的新发展。

菊瓣朱漆脱胎盖碗

清代，北方出现了瓷器盖碗茶杯，一式三件，上有盖，中有碗，下置托。盖碗茶杯的出现可能和北方冬天寒冷的气候有关，有盖可以保温，有托可以防烫手。最有意思的是乾隆的菊瓣朱漆脱胎盖碗，它没有茶托，因为漆器不烫手。盖内和碗心髹黑漆，有刀刻填金隶书乾隆御题诗："制是菊花式，把比菊花轻，啜茗合陶句，裛露掇其英。"即称赞此件脱胎菊瓣盖碗比真菊花还要轻。故宫博物院公布的视频资料显示，该碗重45克，而一般的菊花重55克，确实比菊花轻。

据现存清宫内务府档案记载，乾隆四十年（1775年）二月，乾隆皇帝曾让苏州织造按照青白玉撇口碗的形制大小，制作朱漆菊瓣盖碗一对，俱刻"乾隆年制"篆书填金款。同年十一月，又命苏州织造做放大五分朱漆菊瓣盖盅两对，盅里、盖里圆光黑漆地刻填金字御制诗《题朱漆菊花茶杯》。此类脱胎朱漆菊瓣式碗、盘现存尚多。

为什么日本漆器不能做茶具

日本素来以漆工艺闻名，日本漆器渗透在生活的方方面面，品类齐全，工艺精湛，在日本茶道中也经常能见到漆器的身影，然而漆茶杯在日本却是非常稀有的。在日本人的认知里，漆器并不能长时间耐高温，高温冲烫基本不太可能，所以鲜少制作可以使用的漆茶杯。

通过考证宋代漆盏，我们了解到大漆是完全可以耐高温冲烫的，那么，为什么以漆器为傲的日本人却认为漆器不耐高温呢？究其原因，还得从原料说起。日本产漆非常有限，主要依赖于从中国进口，但是在大多数漆农手里没办法收到真正纯的好漆，再经过转手，很多漆的质量更是无法保证。加上日本漆的硬度实际不如中国漆，所以他们所用的大漆多数并不是最好的漆，自然无法领会品质上佳的纯漆制作出的漆器的优势。

日本漆食器制作以木胎刮灰为主，其主要原因是木胎多带有木质的气孔，有些还带有难以打磨光滑的车刀纹，想要将木胎完全髹饰光滑要多次刷漆，这不仅费漆，也非常费工。由于日本产漆量极低，进口中国的大漆售卖到漆艺匠人手中时，大漆的价格至少翻了三番，所以大部分木胎漆器都是以最节省漆的方式将木

胎刮灰打磨平后再髹涂多次。这样做出的木胎漆器非常光滑，然
而，漆灰的硬度并不能和纯漆相比，这也是大多数日本漆器给人
的感觉较为脆弱、不耐高温的原因。日本也有一些木纹裸露的擦
漆木器，除了价格非常昂贵的精品外，大多数均为木质气孔没有
完全覆盖的木漆器，这些木漆器更不耐高温，还会变形甚至
开裂。

素髹工艺

关于素髹工艺，可以参考《髹饰录》中提到的质色、罩明及单素工艺。

"质色，纯素无文者，属阴以为质者，列在于此。"这里可以解释为素髹漆器，也就是单纯一色不做纹饰的漆器。《髹饰录》中还介绍了黑髹、朱髹、黄髹、绿髹、紫髹、褐髹、油饰、金髹八种质色工艺及特征。

"罩明，罩漆如水之清，故属阴。其透彻底色明于外者，列在于此。"这里解释为在色底上罩透明漆，《髹饰录》还具体细分了罩朱髹、罩黄髹、罩金髹以及洒金。

"单素，单漆，有合色漆及髹色，皆漆饰中尤简单而便急也。今固柱梁多用之。单油，总同单漆而用油色者。楼、门、扉、窗，省工者用之。"《髹饰录》中介绍了单漆、单油、黄明单漆、罩朱单漆，还

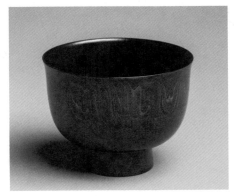

素髹远山碗

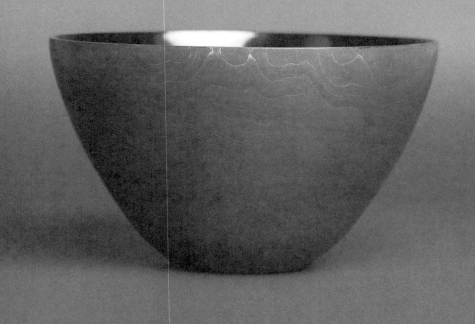

翠色素髹远山汤碗

补充了单漆墨画及描金罩漆的内容。

　　实际上，质色、罩明、单素工艺基本上都属于素髹，技法也比较接近。不同之处在于，质色与罩明工艺的胎底要经过布髹和灰髹，再上色漆素髹，胎底更为细腻；单素工艺其实是民间器具较为常用的髹饰手法，但是单素不做裱布刮灰，直接上色漆素髹。

远山杯

远山杯是真正可以日用的漆器。漆杯貌似素髹，却可见金丝木纹样，漆面下透出的木纹如重峦叠嶂，千里江山图案汇于杯面之上，细看漆面光泽厚润，触之丝滑，漆面温厚，光可鉴人，因为大漆的透明性，木制胎体的特殊纹理才得以保存呈现。

远山杯的髹饰工艺来源于《髹饰录》中提到的单素工艺，我们找到了可以很好呈现木质山纹的车旋成形方法。为了更好地呈现杯子上的山纹，漆的厚度和髹涂方法也是经过反复试验的，漆面厚度要在满足使用硬度要求的基础上，最大限度地呈现木杯原本的肌理。髹涂方法的秘密是慢，每一次髹涂都要等一周的时间。经过多次髹涂的纯漆的硬度具有绝对的优势。我们通过实验发现，同样厚度的纯漆和漆灰，纯漆的硬度明显更高，在防摔耐划和防磕碰方面都有着明显的优势，漆杯是需要长期经受热水冲烫的，以纯漆髹涂才能真正耐热水冲烫。

我们用到的单素工艺与古代单素工艺略有不同。古代单素工艺用于门窗、家具居多，很多时候为了省漆，会加入桐油等稀释。如果以这种方式制作茶杯，不仅不能使用，还会有难闻异味且产生变形及漆皮剥落的问题。所以，我们所用到的单素工艺更

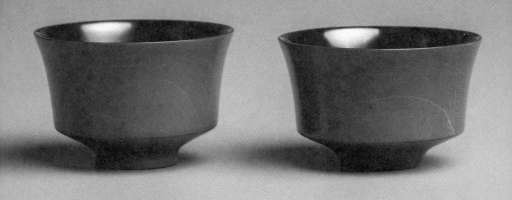

霞色远山杯

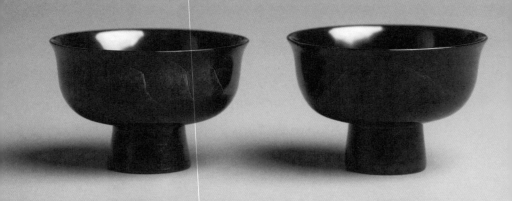

高足远山杯

加纯粹，就是生漆的髹涂。

素髹是最纯粹的大漆语言的表达，是一种极简表达，然而极简却不意味着简单。极简表达将语言简化、表现形式简化，留下最为纯粹、最为动人的部分，是精确到毫厘的细致表达，漆的深沉、漆的通透、漆的坚硬、漆的温润皆在这一杯一盏之间得以体现。

漆与茶

从将漆运用在茶具开始，我们就开始思考，如何能将漆茶具的优势最大限度地发挥出来。其间，我们也进行了很多试验，从陶瓷与大漆的结合，到远山杯的成形。我们自己也在不断学习、理解茶与漆之间的关系。

远山杯初面市时，在展览中，我们看到了很多人对于大漆茶具的好奇和喜欢，也听到了他们的疑问，主要包括两个方面：一个是关于杯子的重量，一个是关于杯子的颜色。

很多人拿起远山杯后发现，它其实非常轻，远超出他们的想象。大家都喜欢称手的杯子，就是喜欢重一点的杯子，因为通常同样大小厚度的杯子，更重的那个其瓷胎体用料更为致密，且多为手工拉坯而成，工艺精度更高，所以大家挑选杯子的时候，更追求称手的感觉。然而陶瓷杯子里的精品，有很大一部分恰恰追求的是瓷器胎体的薄和轻，因为薄和轻的工艺难度更大，且只能手工完成。作为精致瓷器的代表，薄胎瓷器一直有着非常重要的地位。

漆器的薄胎工艺亦是难度和精致度的体现。想要做到薄且坚硬光滑，必须从木料的选取、木胎的车旋工艺及大漆的品质各个

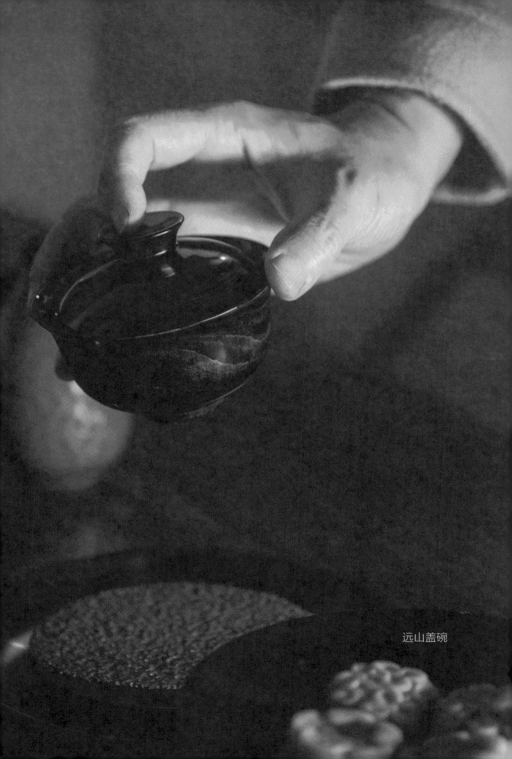

远山盖碗

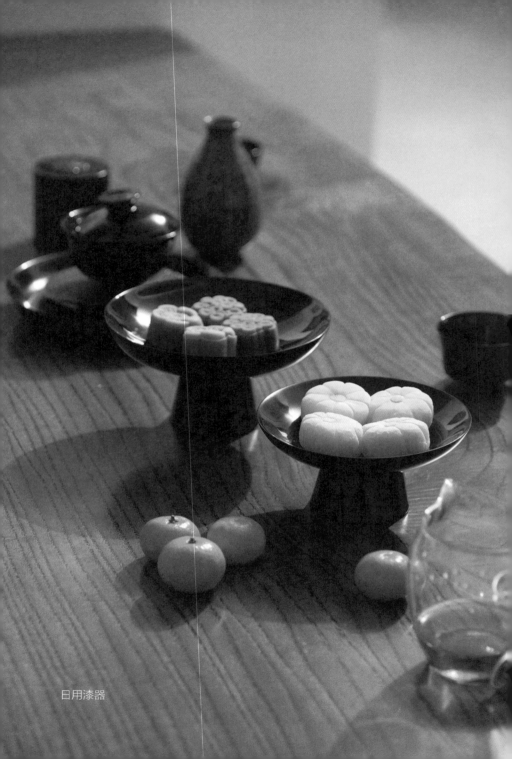

日用漆器

方面精确把控才能完成。长期使用远山漆杯的朋友反馈，相较于重的杯子，轻的杯子确实使用感更好，且漆杯隔热的优势带来了更好的使用体验，同时，大漆耐摔、坚固，更是漆杯耐用的保障。在长期的使用过程中我们还发现，远山杯的清洗较其他杯子更为方便，因为漆面较釉面更为光滑细腻，所以几乎不会产生茶垢。

　　另一个问题就是大漆的颜色。有人提出漆杯颜色过深，不利于查看汤色。就这个问题，我们也和楚天茶道的创办人舒松探讨过，他说这个问题可以忽略，自古便有很多深色茶杯，如建盏之类。而且，我们还发现，茶汤在漆杯中，常有温润的金汤色，非常特别。

大漆盖碗

 大漆杯子为市场所接受认可之后，我们想更充分地将漆器的优势运用到茶器上。在泡茶的过程中，我们发现，很多茶其实由盖碗冲泡更为合适，但是陶瓷盖碗通常非常烫手，对于很多初学茶艺的茶友并不友好，这个问题恰好能由漆器来解决。

 于是，我们开始尝试制作大漆盖碗。与漆杯相比，盖碗对于漆工艺的要求更高。大漆盖碗相对于茶杯，接触的水温更高，且需要近乎封闭闷泡，如果大漆不够纯净和稳定，就会有异味析出，影响品茶。在此之前，市场上完全没有大漆盖碗。我们想要去解决这一系列的问题，也有自信可以制作出超越以往陶瓷盖碗的大漆盖碗。历经三年的时间，第一只大漆盖碗才基本完成，为了保证盖碗在长期高温环境中使用的稳定性，我们在盖碗内部髹厚漆，盖碗内部漆层就达到60层以上，盖碗外部依然保留木纹透出，且不见木质气孔，表面光亮丝滑如玛瑙玉石。我们将盖碗放在开水锅中焖煮1小时以上，仍然光亮如新，不受任何影响，因为盖碗使用的是高纯度的大漆，所以不会在高温泡茶时析出异味，达到了我们满意的状态。

 目前，第一只大漆盖碗已经使用了近一年，使用体会是可以

优雅地完成泡茶，不用担心烫手，冲洗和摆放也不用担心杯盖和杯子摔落，已经是我心中接近完美的盖碗了。

大漆盖碗

极简漆器

　　随着工业化的发展，极简主义渗透入生活的方方面面，然而，其较为冰冷和均质化的统一质感，却并不能完全满足人们对于个性的需求。在形式上的克制与个性化的体验之间，应该寻求一个平衡点。

远山茶叶罐

　　我认为当代的漆器创作亦有这个问题。美学中的减法是最难做的，我们发现越具体的形象，也越容易限制住器物的意象。于是，我希望可以在漆器制作中，找到极简的表达方式，最大限度发挥漆的材质特性，使器物能够体现本质与自然的和谐，甚至能在最大程度上连接物与人之间的关系，达到功能与审美的平衡。于是我执着于探索极简漆器的制作，工艺上更专注于表现大漆材质的特殊性，造型更为简练。使用单纯的质色，呈现漆材质的本质美，或许这样反而可以去除繁杂与焦躁，还原质朴平淡与优雅。

　　我总在思考，什么是更适合中国审美情趣的表达。在我看来，相较于华丽具象的装饰主义漆器，我认为含蓄质朴的素髹工艺更具诗意。无纹饰的限制，器物质地细腻温润，如美玉般透出自然与悠远。没有过多装饰的器物，也更像是一个空的容器，给予使用者和欣赏者以更大的空间，容纳其想象与理解，这才极具东方审美意味。所以，我更想要制作出摒弃一切繁杂的装饰、剥离掉外在限制的自然器物。

　　于是，几年前，我创作了漆器作品"远山"系列。"远山"系列是包含餐具和茶具的素髹漆器作品。不同于古代和现代常见的素髹工艺，我不想以漆色封住材料的特征，我希望在素髹之后，依然保留材质自然的纹路。而且我认为厚涂的漆温润光亮，如美玉，是漆材质最为素雅至美的状态。

　　"远山"系列作品，也是体现我极简漆器观念的日用漆器作品。"远山"系列虽然采用素髹工艺，却可见金丝纹样，漆面光

泽厚润，光照之下，能清晰地看到漆面下透出的色泽和肌理，这也是"远山"系列漆器工艺的独到之处。天然大漆如果漆层厚的话，一般很难清晰窥见胎体纹理；如果漆层较薄，虽可看见纹理却无法保证硬度且光泽不够。而这个系列的漆器漆层较厚，实用性强的同时又最大限度地将大漆温润莹亮的光泽体现了出来，更将自然的木制纹理清晰地保留了下来，努力做到了材质与工艺的完美结合。

红色漆碗较于生漆漆碗，透明性更差，但仍旧清晰透出了胎体木纹，这并不容易。平衡透明度和漆层厚度，需要大量的实践经验和试验，只有这样才能将大漆工艺的极简最大限度地呈现，做到漆的光泽与天然肌理的呼应与和谐，共同造就如国画山水般的悠远意境。极简漆器的制作，需要更为精准的髹漆技法，这是我对东方极简工艺的理解和呈现，更是我对当代审美取向的探索和思考。

黑色远山杯

　　漆工艺作为传统手工艺的代表，是根植于中国文化的艺术表现形式，却在当代人们的生活中被淡忘。在漆器重新回归的过程中，我们一再强调本土性和民族性，而什么才是真正的中国工艺，是值得我们思考的，它不是简单的元素堆砌，更不是满足西方猎奇心理的东方印象，它应该是中国文化和精神内核的体现。极简漆器，是我对于传统大漆工艺传承与创新的一些思考。对于传统大漆工艺的传承，首先应该基于对材料本身特性的了解，在此基础上，才能将技艺与思想转化。而我们对传统艺术的研究也并非简单的复制粘贴，从传统中汲取智慧，思考提炼与转化才是工艺向前发展的路径。我期待着漆器回归日常生活，这种活起来的手工艺才是真正的手工艺，也才会是最好的传承与发展。

家中的漆器

　　大漆工艺有着几千年的历史，是中华民族几千年文化积累的重要成果。真正的传承需要我们静心研究理解古人之智，更需要我们实践探索，寻找突破，追求作品的极致工艺及精神呈现，所谓工匠精神应当如是。漆艺家可以从古代工艺中解析出与当代工艺相契合的创作技法，通过个人的理解，将漆性与材质美感有机结合，尽力挖掘漆材质本身蕴含的内在精神，力图在传统工艺的基础上创新，这才是最好的继承。

木漆盘

远山杯

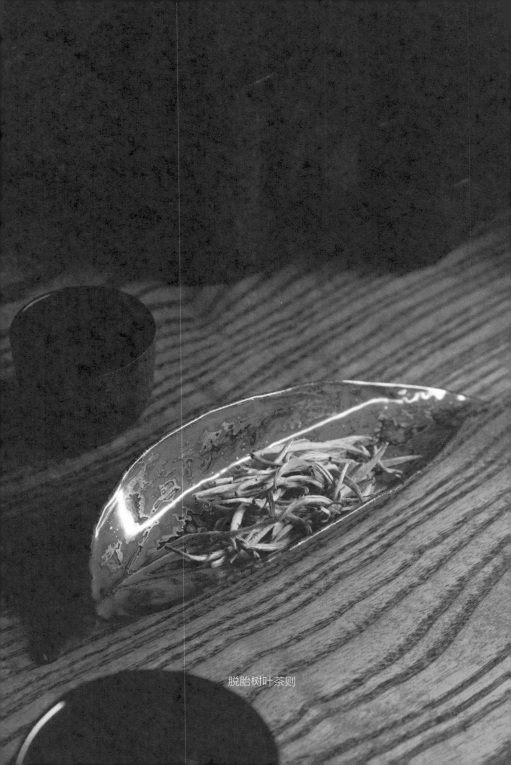

脱胎树叶茶则

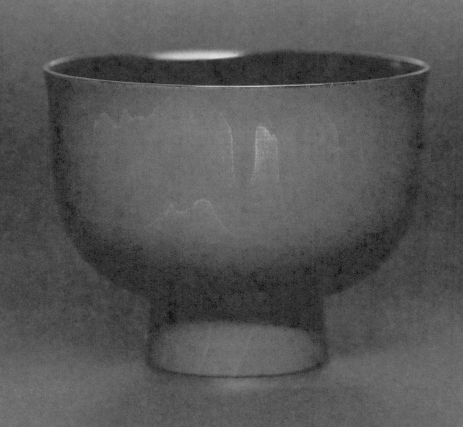

红色远山碗

高足漆盘作品《秋水》

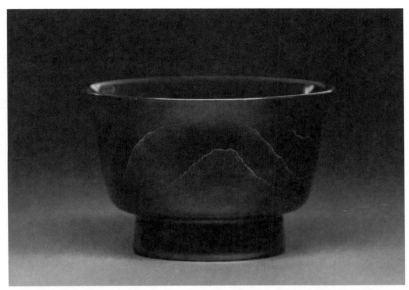

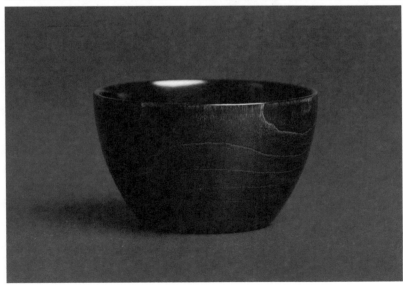

远山杯